KB102360

세계 미술관 기행

빈 미술사 박물관

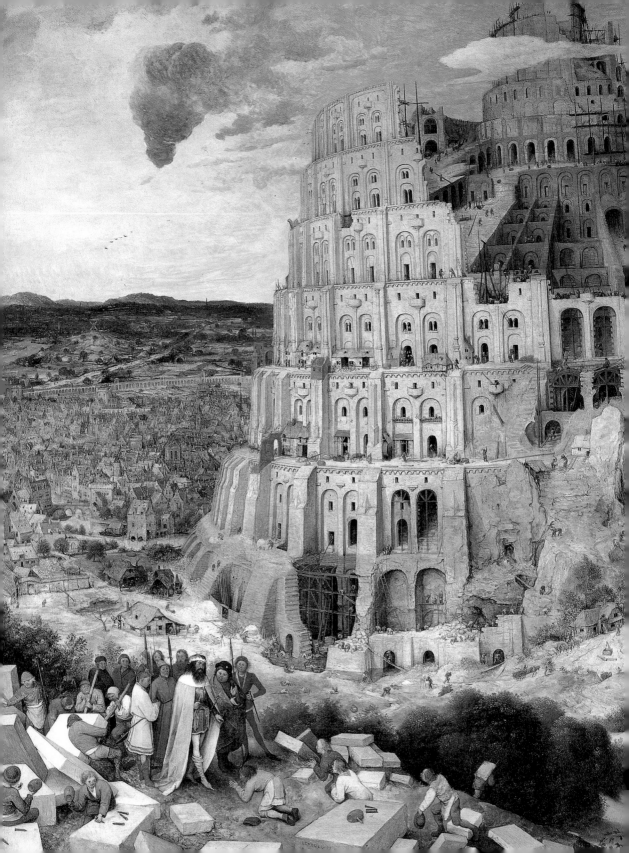

빈 미술사 박물관
빈

실비아 보르게시 지음 | 하지은 옮김

마로니에북스

Vienna. Kunsthistorisches Museum

©2005 Mondadori Electa S.p.A., Milano

All rights Reserved. No part of this publication may be reproduced or transmitted in any form or by any means, electronic or mechanical, including photocopy, recording or any other information storage and retrieval system, without prior permission in writing from the publisher.

Korean translation rights arranged with
Arnoldo Mondadori Editore S.p.A., Milano,
through Young Agency, Inc., Korea

Korean translation copyright©2014 Maroniebooks

세계 미술관 기행

빈 미술사 박물관

지은이 실비아 보르게시
옮긴이 하지은

초판 1쇄 2014년 3월 15일
초판 2쇄 2019년 10월 1일

발행인 이상만
발행처 마로니에북스
등록 2003년 4월 14일 제 2003-71호
주소 03086 서울특별시 종로구 대학로 12길 38
대표 02-741-9191
편집부 02-744-9191
팩스 02-3673-0260
홈페이지 www.maroniebooks.com

ISBN 978-89-6053-347-9
ISBN 978-89-6053-012-6(set)

* 책값은 뒤표지에 있습니다.

이 책의 한국어판 저작권은 Young Agency를 통해 저작권자와의 독점 계약으로
마로니에북스에 있습니다.

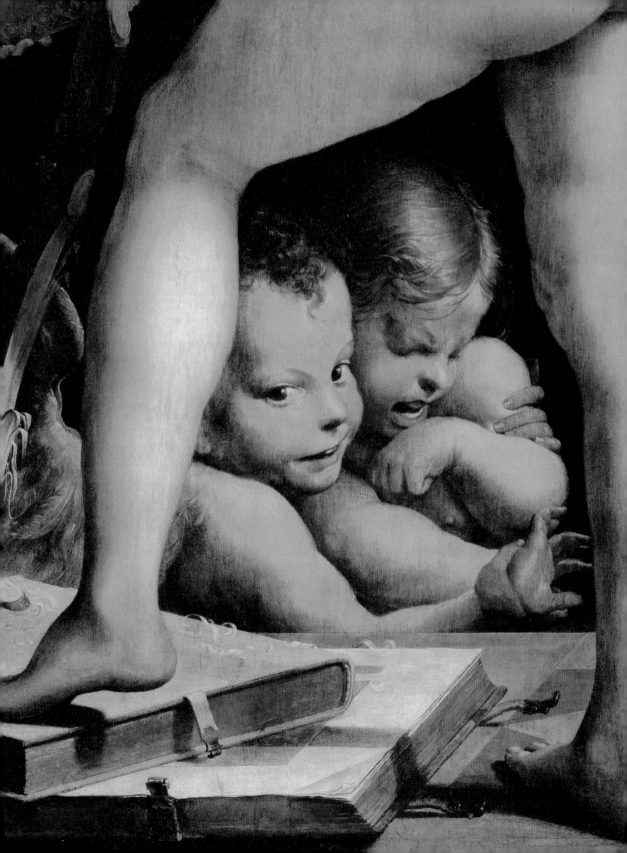

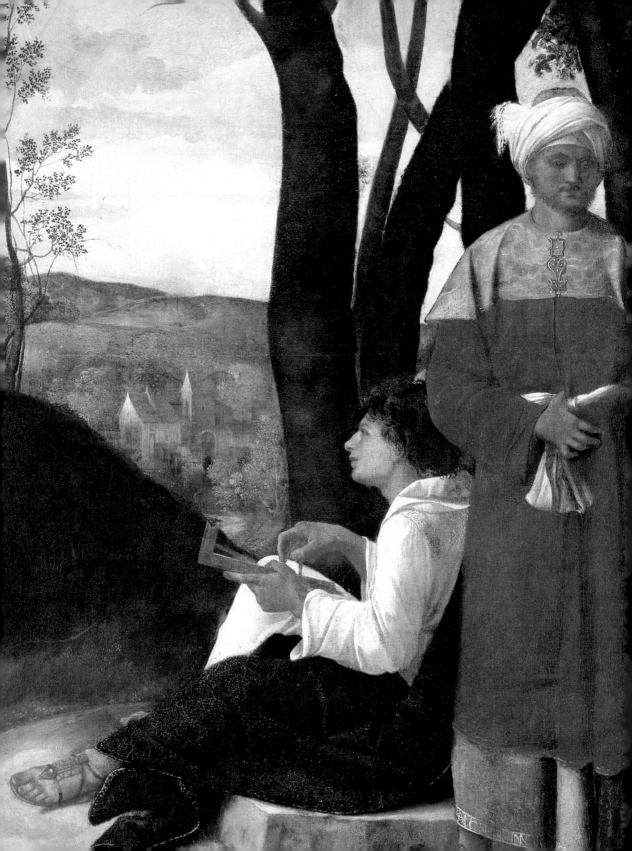

차 례

서 문

빈 미술사 박물관 탄생의 기저에는 유럽에 만연했던 나폴레옹 군대에 대한 공포가 있었다. 지금이 19세기 초라고 생각해보자. 합스부르크 왕가는 가문의 예술유산, 특히 세 개의 도시인 인스부르크 근처 암브라스성, 뉘른베르크와 아퀴스그라나에 보관중인 신성로마제국과 황금양모기사단의 막대한 보물의 운명에 대해 심각하게 고민한 끝에, 컬렉션 전체를 빈의 벨베데레 궁전으로 옮기라고 명했다. 빈의 성문에 위치한 이곳에는 이미 회화 컬렉션이 소장돼 있었다.

나폴레옹의 위협 속에서도 살아남은 왕가의 컬렉션은 처음으로 대중적으로 유명해지는 계기를 얻었다. 빈 회의 기간에 시민과 외국사절에게 컬렉션이 공개되었을 때 사람들은 깜짝 놀랐다. 그리고 이때 아마도 이 컬렉션을 소장할 박물관 건설에 대한 생각이 절실해졌던 것 같다. 하지만 구체적인 계획이 수립되기까지는 수십 년의 시간이 필요했고, 무엇보다도 이 계획을 실행에 옮기기 위해서는 황제의 뜻이 가장 중요했다.

1848년에 선출된 프란츠 요제프(Francesco Giuseppe) 황제는 왕가의 예술유산을 한 장소에 모으려는 생각을 구체화하기 시작했다. 19세기 중반 빈에서는 대규모 사업이 시행되었다. 낡은 성벽을 허물고 도시화된 빈은 링 주변에서 새롭게 태어났다. 큰 가로수 길에는 극장과 의회를 비롯한 주요 공공건물이 모두 들어섰다. 한때 합스부르크 왕가의 거처로 사용되었던 호프부르크 궁전의 앞쪽은 지면을 평평하게 다지는 작업을 통해 일종의 왕실 광장으로 변신했다. 광장의 측면에는 서로 마주보고 있는 화려한 건물이 설계되었는데, 첫 번째 건물에는 과학 박물관이 들어서고 두 번째 건물에는 합스부르크 왕가의 어마어마한 컬렉션이 보관될 예정이었다.

이 프로젝트를 담당한 건축가 칼 하제나우어(Karl Hasenauer)와 고트프리드 젬퍼(Gottfried Semper)에게 내려진 지시사항은 비용 걱정은 말라는 것 단 하나밖에 없었다. 박물관 건축

은 신속하게 진행(1871~1880)되었고, 값비싼 대리석과 멋진 프레스코와 모자이크로 화려하
게 장식되었다. 미술사 박물관의 각 전시실은 배치될 미술품에 적합한 양식으로 꾸며졌다.
고대유물은 고대후기 로마 건축에 영감을 받은 전시실에, 고대 이집트의 유물은 이집트 식
으로 장식된 전시실에 전시되었다. 박물관 로비는 율리우스 베르거(Julius Berger)가 그린 〈합
스부르크 왕가의 순수미술 후원〉과 미카엘 폰 문카치(Michael von Munkàcsy)의 〈르네상스
의 신격화〉와 같은 알레고리 그림과 루네트(아치형 창_역주)를 빛내던 한스 마카르트(Hans
Makart)가 그린 이탈리아 화가들의 초상화로 풍성해졌다. 지금은 이름을 기억하기도 어렵
지만 이들은 19세기 말 빈의 최고 화가였다. 천장 전면에 그림을 그리기 위해서는 제자들의
도움이 필요했는데, 그중 한 명이 훗날 아주 유명해진 구스타프 클림트(Gustav Klimt)였다.
1880년 링의 두 건물이 완성되었다. 새로운 박물관으로의 대규모 이전을 앞두고 벨베데레
의 구전시관에 소장된 컬렉션의 상태는 수채화로 그려져 기록되었다.

1891년에 프란츠 요제프 황제는 미술사 박물관의 개관을 공식적으로 선언했다. 전시실을
둘러보는 그의 모습은 합스부르크 왕가의 안목과 위대함의 증거로 영원히 기억될 것 같았
다. 하지만 알다시피 상황이 꼭 그렇게 되는 것은 아니다. 25년 후, 복잡한 유럽정세에 의해
합스부르크 제국은 역사의 뒤안길로 사라져 버렸고, 그들의 컬렉션은 새로이 탄생한 공화
국의 소유가 되었다. 양차 세계대전을 겪으면서도 컬렉션은 살아남았다. 1939년에는 박물
관의 모든 작품이 알타우제 광산으로 옮겨졌고 나중에 무사히 돌아왔다. 그러나 박물관의
건물은 심각한 손상을 입고 폐쇄된 상태로 오랜 복구기간을 거쳐야 했다. 미술사 박물관은
1958년에 비로소 다시 대중들을 맞이했다.

마르코 카르미나티

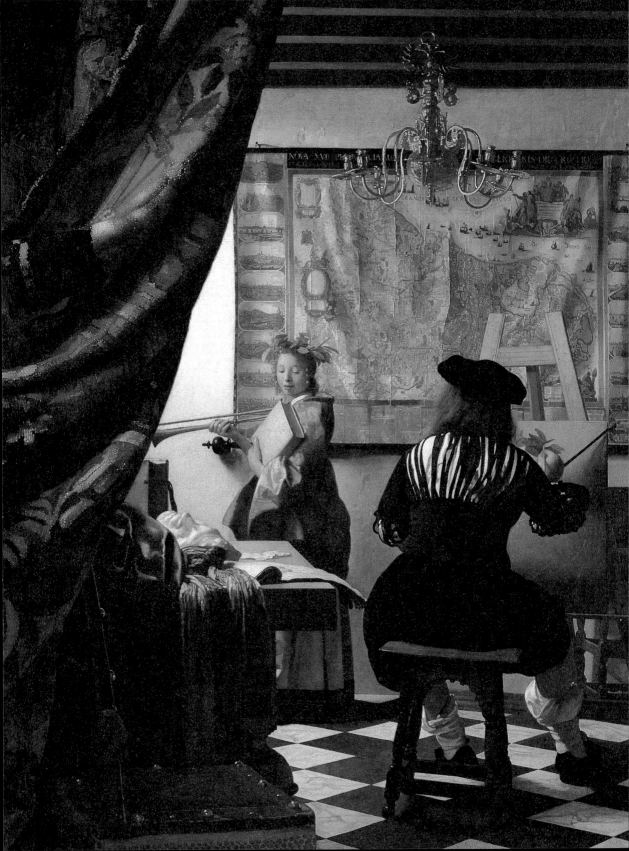

빈 미술사 박물관

"근대미술은 존재하지 않는다. 미술은 원래부터 영원하다."
에곤 쉴레

르네상스 시기의 군주들은 거의 숭배라 할 정도로 지대한 관심을 가지고 과거 수백 년 동안 내려온 합스부르크 왕가의 보물들을 지켰다. 무엇보다도 이 보물들이 왕가의 내력과 관련되었기 때문이었다. 합스부르크 왕가의 역사와 운명과 밀접하게 연관된 미술사 박물관의 뿌리는 오스트리아 공작 루돌프 4세(Rodolfo IV)가 티롤지방을 획득하고 일군의 중세 미술품이 합스부르크 왕가의 소유물이 된 1358년으로 거슬러 올라간다. 한 세기가량 이후, 합스부르크의 프리드리히 3세의 아들이며 오스트리아 공작, 독일과 보헤미아와 헝가리 왕이었던 막시밀리안 1세(Maximilian I)가 황제로 등극했다. 아버지로부터 미술에 대한 애호를 물려받은 그는 독일 출신 화가 알브레히트 뒤러를 비롯해 당대 수많은 미술가의 친구이자 후원자였다.

1567년에 대공 페르디난트 2세(Ferdinando II)는 인스부르크 근처의 암브라스성에, 소(小) 크라나흐, 브론지노, 클루에 같은 위대한 대가의 초상화와 갑옷으로 구성된 풍부한 컬렉션을 만들었다. 이전에 막시밀리안 1세를 자극했던 대공의 인문주의적 정신을 보여주는 이 걸작들은 군주뿐만 아니라 지성인과 시인의 광범위한 지식의 증거다. 암브라스성의 정체성은 예술과 과학을 장려했던 진정한 르네상스의 군주 페르디난트의 개성과 깊이 연관되어 있다. 이 성의 매력적인 분위기는 예술과 진기한 물건의 방, 이른바 쿤스트카머(Kunstkammer)로 상징된다. 그곳의 방대한 수집품, 이를테면 자연의 산물(인간과 유사한 형상, 기이한 물고기, 산호 등의 자연의 요소), 경이로운 것이나 인공품(예술적으로 만들어진 자연의 산물), 공예품은 고매한 수집가였던 페르디난트의 관심사를 잘 보여준다.

네덜란드 대공 프란츠 에른스트(Francesco Ernesto)는 1590~1595년에 플랑드르 회화를 수집했다. 그중에는 대공이 가장 총애하고 후원을 아끼지 않았던 피테르 브뢰헬의 〈계절연작〉과 〈농부의 혼인〉이 포함되었다. 1605년에 페르디난트 2세의 아들이며 계승자였던 카를이 암브라스성의 대규모 컬렉션을 황제 루돌프 2세에게 팔면서 소장품의 일부가 프라하의 궁정으로 이전되긴 했지만 대다수는 여전히 암스라스성에 그대로 있었다. 미술을 사랑했던 루돌프 2세는 세련된 직관을 타고 난 미술의 전문가였다. 그의 거처였던 프라하의 흐라드차니성은 명망이 높은

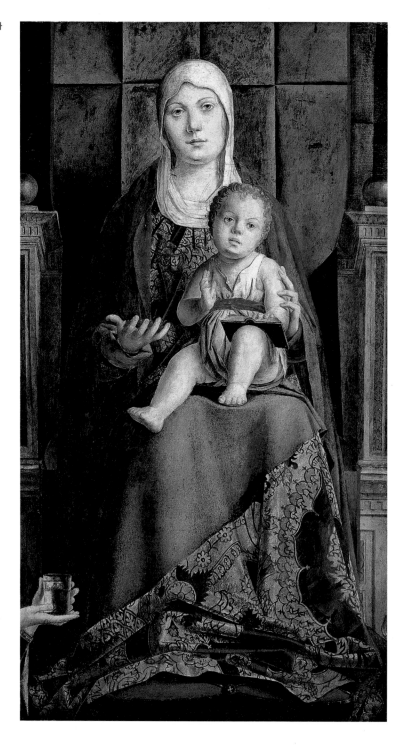

안토넬로 다 메시나
〈산 카시아노
제단화〉(부분)
1475~1476년

미술갤러리, 귀중한 장식미술품과 고미술품 전시관으로 활기를 띠었다. 루돌프 2세는 독일과 플랑드르의 대가 외에도 이탈리아 르네상스와 특히 16세기 베네치아 미술에 각별히 관심을 보였는데, 그중에서도 뒤러와 브뢰헬이 으뜸이다.

또한 그는 정치와 외교적 상황을 이용해 이탈리아, 스페인, 네덜란드 등지에서 미술품을 입수하거나 교환하는 방식으로, 티치아노의 〈다나에〉, 코레조의 〈제우스와 이오〉와 같은 걸작, 그리고 스페인의 안토니오 페레스에게 구입한 〈가니메드의 납치〉와 파르미자니노의 〈활을 깎는 쿠피도〉 등을 손에 넣었다. 그랑벨의 컬렉션에 소장된 뒤러의 거의 전 작품이 프라하에서 온 것이다. 위대한 후원자이기도 했던 루돌프 2세는 궁정에서 '루돌프의 화가'로 알려진 바르톨로메우스 슈프랑거(Bartholomaeus Spranger), 한스 폰 아헨(Hans von Aachen), 요제프 하인츠(Joseph Heintz) 같은 일군의 화가의 활동을 장려했다. 유럽의 마니에리스모 문화 속에서 형성된 이 그룹은 황제의 취향에 따라 신화와 알레고리 주제를 이용해 관능적이고 에로틱한 그림을 그렸다. 루돌프의 쿤스트카머에는 프라하의 궁정에서 오래 활동한 아르침볼도의 독특한 그림도 있었다. 보석을 좋아했던 루돌프 2세는 주변에 금은세공사와 조각가 등을 불러 모았고, 이들이 그 유명한 '프라하 궁정의 작업장'에 활기를 불어넣었다. 1612~1619년에 루돌프 2세의 동생인 마티아스(Matthias)는 황제의 궁정을 프라하에서 빈으로 옮기면서 그림과 미술품 일부만을 가져갔다. 불행하게도 프라하에 남겨진 소장품은 30년전쟁 중이었던 1648년에 스웨덴 군대에 약탈당

알브레히트 뒤러
〈요한 클레베르거의 초상〉(부분)
1526년

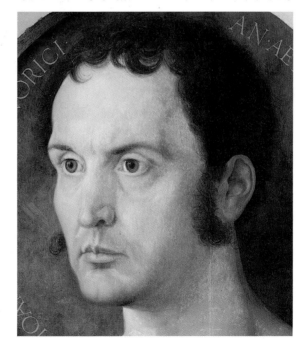

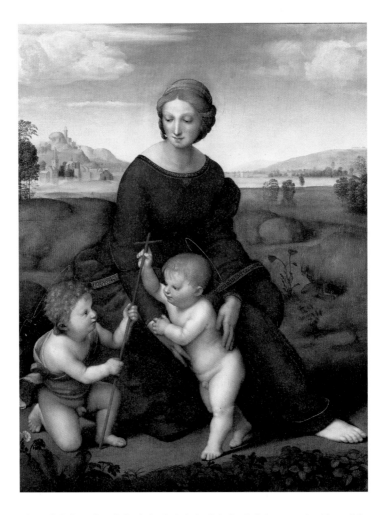

라파엘로
⟨초원의 성모⟩(부분)
1506년

해 스웨덴의 크리스티나 여왕 컬렉션의 일부가 되었다. 1621년 5월 10일은 소장품의 역사에 한 획을 긋는 매우 중요한 날이었다. 황제 페르디난트 2세가 합스부르크 왕가의 소유물은 분할이나 양도될 수 없다는 원칙을 토대로 법령을 공포했다. 이것은 가문의 다양한 혈통에서 소장했던 미술품이 분산되는 것을 방지하기 위한 조치였다.

티롤의 대공 페르디난트 카를(Ferdinando Carlo)이 안나 데 메디치(Anna de' Medici)와 결혼하면서, 1628년부터 1662년까지 16·17세기 이탈리아 그림이 인스부르크의 저택으로 옮겨졌다. 그 중에서 피렌체의 타데이 가문으로부터 구입한 라파엘로의 ⟨초원의 성모⟩와 안니발레 카라치의 ⟨베누스를 발견한 아도니스⟩가 눈에 띈다. 황제 페르디난트 2세의 아들이며 황제 페르디난트 3세의 동생이었던 레오폴트 빌헬름 대공(Leopold Wilhelm)은 1647∼1656년에 네덜란드 남부의

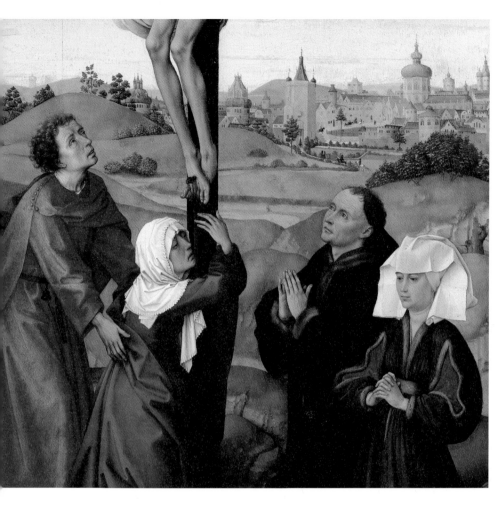

로히르 판 데르 베이든
〈십자가형〉(부분)
1445년경

총독을 지냈다. 미술에 높은 식견을 가지고 있던 그는 유럽 미술시장의 중심이었던 지역의 통치자로서 막대한 수의 이탈리아와 플랑드르 회화의 걸작을 수집했는데, 특히 경매에 나온 영국의 찰스 1세와 버킹엄 공 컬렉션 구입이 큰 역할을 했다.

그림의 일부는 형 페르디난트 3세를 위해서 구입한 것이었지만, 상당수는 레오폴트 빌헬름의 개인재산이며 브뤼셀의 쿠덴베르크 저택을 위한 것이었다. 수집품은 이탈리아의 만테냐, 안토넬로 다 메시나, 조르조네, 티치아노, 베로네세, 틴토레토의 위대한 걸작, 플랑드르의 판 에이크, 대(大) 피테르 브뤼헐, 판 데르 베이든, 멤링(대공은 멤링의 지지자이기도 함)의 그림, 독일 화가 소(小) 홀바인, 대(大) 크라나흐와 소(小) 크라나흐의 그림 등이었다. 처음에 안톤 판 데르 바렌(Anton van der Baren)이, 그 다음에는 소(小) 다비트 테니르스(David Teniers)가 대공의 미술자

문을 담당했다. 테니르스가 그린 쿠덴베르크 저택의 갤러리는 일종의 그려진 소장목록으로서 높은 사료적 가치를 지니고 있다. 이탈리아 회화의 경우에는 일련의 판화로 제작되었고 판화집 『테아트룸 픽토리움』으로 발행되었다. 1656년에 레오폴트 빌헬름은 자신의 미술컬렉션을 가지고 빈으로 돌아갔다. 1659년 소장목록에 따르면, 그의 컬렉션은 1,397점의 회화, 343점의 드로잉, 542점의 조각으로 구성되었다. 그의 컬렉션은 슈탈부르크 궁전에 소장되었다. 슈탈부르크는 16세기 말에 건축된 궁전이며 원래 막시밀리안 2세의 거처였다가 황제가 호프부르크의 궁전으로 옮겨간 후에 궁정 마구간으로 사용된 곳이다. 1657년에 사망한 아버지 페르디난트 3세의 뒤를 이어 황제가 된 레오폴트 1세(Leopoldo I)는 아버지와 삼촌 레오폴트 빌헬름의 컬렉션을 통합했다. 새 황제가 티롤 계인 페르디난트 카를 대공과 안나 데 메디치의 딸이며 상속녀인 클라우디아 펠리시타(Claudia Felicita)와 재혼하면서, 왕실 컬렉션에 인스부르크 궁정의 유산이 추가되었다.

그러는 사이, 1659년경에는 스페인의 펠리페 4세가 보낸 벨라스케스의 명작, 딸 마르게리타 테레사(Margherita Teresa, 레오폴트의 첫 번째 부인)와 아들 펠리페 프로스페로의 초상화 등이 빈의

파올로 베로네세
〈예수와 사마리아 여인〉(부분)
1585~1586년

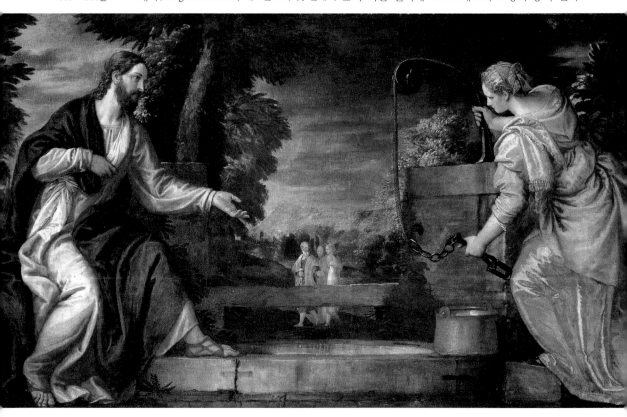

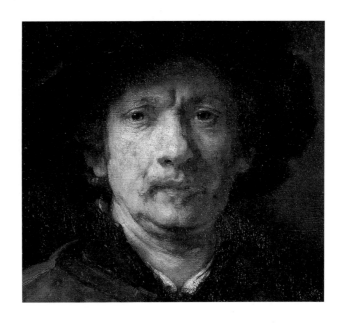

렘브란트
〈자화상〉(부분)
1657년경

궁정에 도착했다. 1711년에 요제프 1세가 세상을 떠나자 동생인 카를 6세가 빈으로 소환되어 황제의 관을 받았다. 카를은 빈에 중요한 건물을 신축했다. 오스트리아 바로크의 황금시대가 도래한 것이다. 쇤브룬 궁전을 건축한 요한 피셔 폰 에를라흐(Johann Fischer von Erlach)와 벨베데레 궁전을 지은 루카스 폰 힐데브란트(Lukas von Hildebrandt)가 빈에서 활동했다. 카를 6세는 레오폴트 빌헬름의 시대부터 왕실 전시관이 있었던 슈탈부르크의 전 층을 전시관으로 재정비했다. 호사스러운 외관을 제거하고 멋진 나무 패널로 벽을 둘렀으며, 매우 화려한 내부 장식 전체를 부각시키기 위해 체계적이고 규칙적으로 그림을 배치했다.

1740년에 카를 6세의 딸 마리아 테레지아(Maria Teresa)가 황위에 올랐다. 카를 6세는 여자임에도 불구하고 딸을 계승자로 지목했다. 마리아 테레지아의 남편 로트링겐 프란츠 슈테판(Francesco Stefano)은 환상적인 태피스트리를 입수하면서 합스부르크 왕가의 컬렉션을 확장시켰다. 빈에 머물던 베르나르도 벨로토는 마리아 테레지아의 주문을 받아 빈과 궁전의 풍경 13점을 그렸다. 1765년에 문화적이고 과학적인 개인 육성의 일환으로 계몽주의적 관점에서 과거를 복원하고자 했던 황제 부부의 열망에 따라, 화폐와 고대유물 전시관이 빈에 설립되었고 호프부르크 궁전의 왕실 보물전시관(Schatzkammer)의 귀중품이 다시 정리되었다.

1770년대에는 합스부르크 왕가 컬렉션을 확장시키는 두 가지 사건이 있었다. 우선 1771년에 마리아 테레지아의 아들인 페르디난트 카를 대공이 에스테 가문의 마지막 후계자였던 마리아 베아트리체 리차르다와 밀라노에서 결혼하면서, 수많은 고대와 르네상스 조각 및 악기로

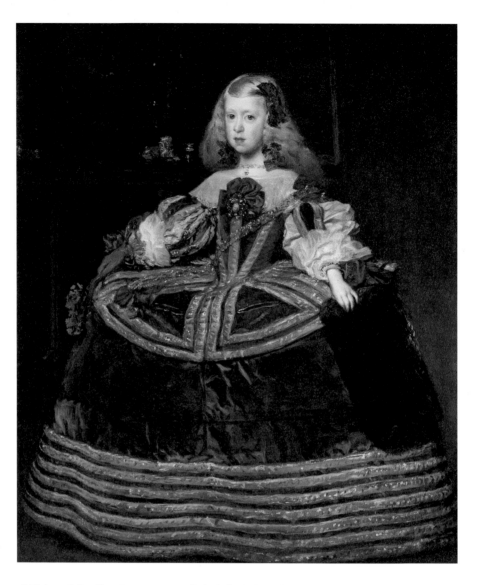

디에고 벨라스케스
〈파란 드레스를 입은
마르게리타 테레사
공주〉(부분)
1659년

채워진 모데나—에스테(Modena-Este)의 유산이 왕실 컬렉션에 소속되었다. 그리고 1773년 교황 클레멘트 14세가 예수회를 폐지하면서 예수회 교회에 있던 수많은 제단화가 미술시장에 나왔는데, 이때 마리아 테레지아는 〈성모마리아의 승천〉을 포함한 루벤스의 그림 다섯 점을 구입했다.

1780년 마리아 테레지아가 세상을 떠나고 아들 요제프 2세(Giuseppe II)가 황제가 되었다. 루벤스와 판 다이크의 거대한 제단화와, 마리아 테레지아가 황제의 궁전과 대공들의 저택에

서 찾아낸 그림이 추가되면서 슈탈부르크 전시관의 공간이 부족해졌다. 따라서 요제프 2세는 1714~1722년에 사보이의 오이겐공을 위해 지은 벨베데레 궁전으로 소장품을 이전했다. 오이겐공은 1697년에 젠타에서 투르크 군대를 물리친 합스부르크 왕가의 강력한 왕족이었다. 벨베데레 궁전의 전시관은 루브르보다 10년 이상이 빠른 1781년에 대중에게 처음 개방되었다. 소장품은 슈탈부르크의 장식적 경향과는 대조적으로 역사적, 교육적 기준에 기초해 전시되었다. 크리스티안 폰 메헬(Christian von Mechel)은 미술품을 미술사에 의거해 체계적으로 정리하고, 시대와 작가의 국적을 토대로 재편함으로써 대중의 이해와 지각을 도왔다.

1790년에 요제프 2세가 세상을 떠나고, 1792년에 프란츠 2세(Francesco II)가 황제가 되었다. 프란츠 2세와 토스카나 대공 레오폴트는 벨베데레와 피렌체의 전시관 간의 그림 교환에 합의했다. 빈 전시관은 뒤러의 〈동방박사의 경배〉처럼 중요한 그림을 내주었다. 나폴레옹 전쟁 기간 동안, 프랑스 군대의 약탈에 대한 우려로 3개의 예술유산 컬렉션, 즉 암브라스성에 남아 있던 미술작품과 왕실 보물전시관에 보관되고 있던 중세 황금양모기사단의 보물과 왕가의 보석 컬렉션이 빈으로 옮겨졌다.

1814~1815년에 합스부르크 왕가의 다양한 전시관은 잘 정리되었고 부분적으로 개방되었다. 19세기 중반을 향하면서 황제 프란츠 요제프(재위 1848~1916)는 왕가의 모든 예술유산을 하나의 전시관에 모을 필요성을 점점 더 무겁게 느꼈다. 빈의 대대적인 도시정비계획에 따라 마주보고 있는 두 개의 건물, 미술사 박물관과 자연사 박물관의 신축이 결정되었다. 1871년부터 건축가 칼 하제나우어(Karl Hasenauer)는 고트프리트 젬퍼(Gottfried Semper)의 도움을 받아 당대의 취향을 반영한 화려한 르네상스 양식으로 두 개의 건물을 건축했다. 1891년 10월 17일에 마침내 황제가 참석한 가운데 미술사 박물관이 개관되었다. 1918년에 합스부르크의 카를이 황제의 자리에서 물러나고 공화국이 선포됨에 따라, 박물관의 소장품은 국가의 소유가 되었다. 제2차 세계대전 기간인 1939~1945년에는 빈 미술사 박물관의 소장품이 알타우제 소금광산으로 옮겨졌다가 종전 후에 회수되는 일이 있었다. 이후 미술사 박물관은 로트쉴트(Rothschild) 남작이 기증한 네덜란드 회화처럼 계속되는 기증으로 점차 확장되었다.

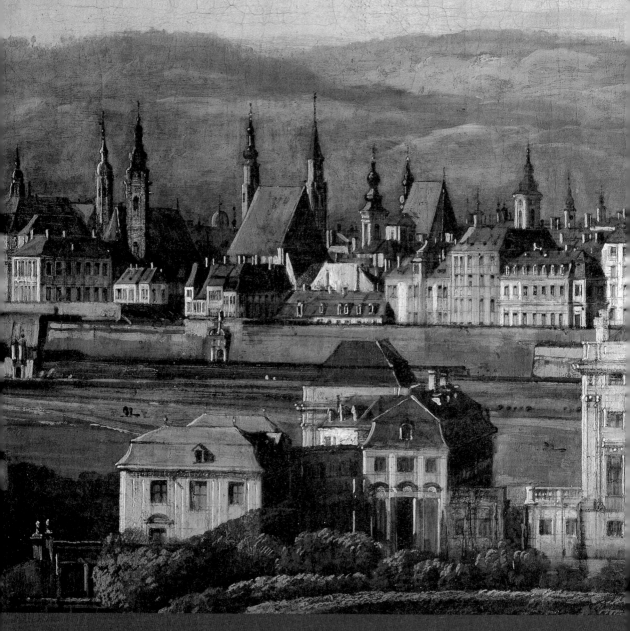

Kunsthistorisches Museum

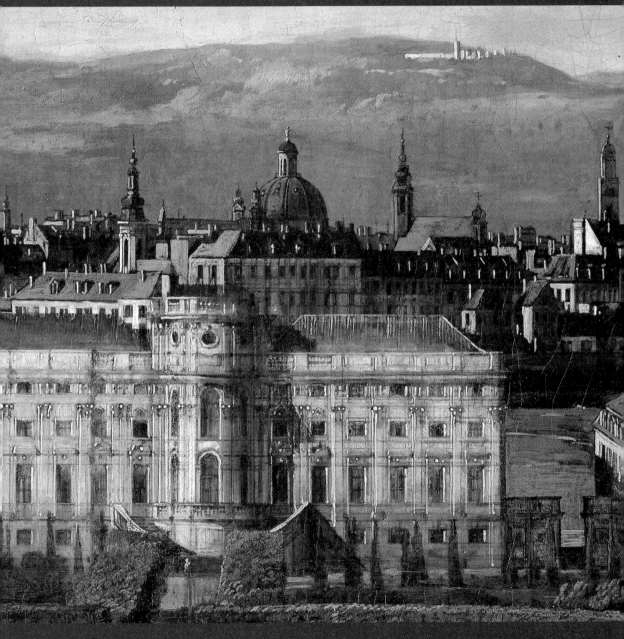

패널에 유채
34.1×27cm
1648년 레오폴트 빌헬름 대공이 구입

얀 판 에이크

알베르가티 추기경 초상 1435년경

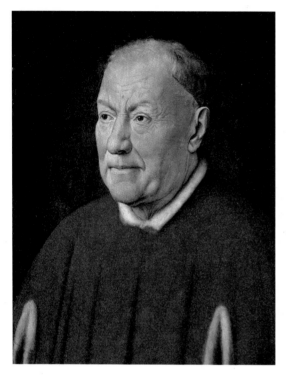

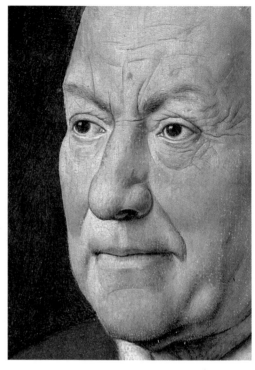

1435년경에 제작된 니콜라 알베르가티 (Nicola Albergati)의 초상화다. 볼로냐 출신의 알페르가티 추기경은 영국과 프랑스의 백년전쟁을 종결짓기 위해 파견된 교황의 평화사절이었다. 그는 임무 수행 중이던 1431년 12월 8~11일에 브뤼헤에 잠시 들렀는데, 판 에이크는 이때 추기경의 모습을 실버포인트 스케치(드레스덴, 동판화 수집관)로 남겼다. 그가 여백에 써놓은 메모는 작업방식이 매우 치밀했음을 말해준다. 이 스케치는 리아나 카스텔프랑키 베가스(Liana Castelfranchi Vegas)가 판 에이크의 '첫 번째 생각'이라고 말했을 정도로 귀중한 자료다.

메모 중에서 "밝은 청색을 띤 흰색과 노랗게 물들이기"라는 문구는 이후 제작될 그림에 사용할 색을 가리키는 듯하다. 훗날 판 에이크는 알베르가티 추기경이 없는 상태로 유화 초상화를 그렸던 것 같다. 스케치에 표현된 활기찬 표정은 사라졌지만 늙은 추기경의 사려 깊은 얼굴에는 고귀함이 서려 있다. 스케치에 비해 크기가 상당히 작은 이 초상화를 그리면서 판 에이크는 고객의 개인적인 요청을 수용하려고 했던 것 같다. 알베르가티 추기경은 지위가 높은 사람답게 평온하고 초연한 모습이지만 모자를 안 쓰고 있지 않은가!

판 에이크는 초상화를 그릴 때 개인의 고유한 시선에 집중했다. 마치 화가가 시선을 통해 초상화 주인공의 정신세계를 깊이 관찰하고 드러내려고 한 것처럼. 시선은 무한한 어둠속에서 더욱 더 강렬한 빛을 향해 서서히 솟아오른다.

패널에 유채
34.1×27.3cm
1648년 레오폴트 빌헬름 대공이 구입

로히르 판 데르 베이든

십자가형 1445년경

십자가를 안고 있는 성모마리아는 매우 특이한 도상이다. 판 데르 베이든은 국제고딕양식에서 흔히 볼 수 있는 피 흘리는 인물에서 벗어나, 성스러운 이야기를 극적이고 인간미 넘치게 그려내려고 노력했다.

플랑드르 거장 판 데르 베이든이 그린 〈십자가형〉은 매우 독특한 구성의 작품이다. 중앙 패널에서 십자가를 안고 있는 성모마리아는 매우 특이한 주제다. 이는 성인 베르나르의 저서를 자유롭게 해석한 판 데르 베이든의 스승 로베르 캉팽(Robert Campin, '플레말의 대가로도 알려짐)의 그림에서 나온 것이다. 오른쪽 패널의 성녀 베로니카는 예수가 십자가를 지고 골고다 언덕으로 오를 때 얼굴을 닦을 수건을 건네 준 사람이며, 왼쪽 패널의 향유병을 든 여자는 마리아 막달레나로 추정된다. 배경의 탑과 최후의 성사를 위한 면병이 든 성배의 상징으로 보아 이 그림은 성녀 바르바라와 관련이 있다. 지평선에 위치한 상상의 예루살렘은 세 개의 패널에 걸쳐 구불구불 펼쳐진 풍경과 잘 어울러진다. 맑은 하늘에는 가벼운 구름이 길게 늘어서 있고, 심각한 분위기의 십자가형 장면은 은은한 빛 속에 젖어든다. 인물의 시선은 내면의 깊은 명상에 집중돼 있다. 화가는 절박한 고통을 구체적으로 묘사하지 않고 에둘러 표현했다. 이 작품은 빌렘 데 마센젤레(Willem de Masenzeele)가 브뤼셀의 성 구둘라 성당을 위해 주문한 것이며, 주문자는 중앙 패널에 아내와 함께 그려졌다.

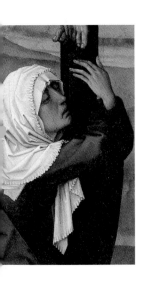
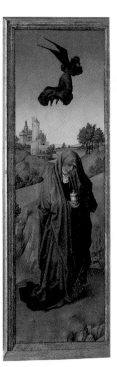
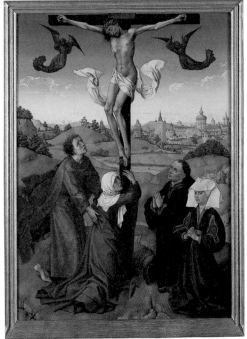
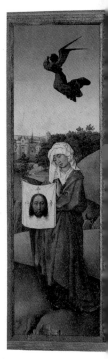

장 푸케(?)

어릿광대 고넬라 1450년경

패널에 유채
36×24cm
레오폴트 빌헬름 대공 컬렉션

이탈리아, 플랑드르, 프랑스 회화를 두루 접한 장 푸케는 인물과 공간을 보기 좋게 종합했다. 이러한 점은 장난 끼가 가득하지만 조금은 우울한 눈빛으로 관람자를 빤히 쳐다보는 광대에게서 잘 드러난다.

작가 미정이었던 이 작품은 최근에 프랑스 화가 장 푸케가 이탈리아를 여행하는 중에 그렸던 것으로 추정되고 있다. 장 푸케의 개성 넘치는 그림과의 비교를 통해서 추정될 뿐 아니라, 적외선 검사 결과 드러난 밑그림에서 프랑스어 기록이 발견되었기 때문이다. 고넬라(Gonella)는 장 푸케가 페라라의 에스테 가문 궁정에서 보았을 법한 유명한 어릿광대이다. 이 그림은 한동안 얀 판 에이크의 작품으로 추정되었다. 작은 디테일을 매우 정확하게 묘사하는 기법 때문이다. 그러

나 장 푸케도 세밀화를 잘 그렸다. 뿐만 아니라 그는 1445~1450년에 페라라, 로마, 나폴리, 피렌체 등지를 여행하면서 초상화 몇 점을 제작했으며, 나폴리에서는 최고로 세련된 플랑드르 그림을 접했다. 장 푸케의 그림에 보이는 고딕 말기 세밀화의 정확함과 플랑드르에서 유래한 섬세한 사실주의는 이탈리아의 전형적 특성인 양감과 명확한 구성으로 바뀌었다. 턱수염, 주름, 처진 눈꺼풀, 빨갛지만 웃고 있는 두 눈은 고넬라의 고유한 특성으로 일종의 '어릿광대의 상징'이 되었다.

캔버스에 유채
68×30cm
레오폴트 빌헬름 대공 컬렉션

안드레아 만테냐

성 세바스티아누스 1457~1459년

기둥에 그리스어로 "이는 안드레아의 작품이다(to ergon tou andreou)"라는 글이 새겨져 있다. 이 작품은 고대세계를 우리 눈앞에 불러냈다. 엄격한 규칙에 따라 구축된 고대세계에서는 기독교 영웅 성 세바스티아누스마저도 대리석상 처럼 보인다. 이 성인의 모습은 만테냐의 고향이었던 파도바 지역에서 발전한 고고학적 인문주의의 증거이며, 또한 파올로 우첼로, 안드레아 델 카스타뇨, 필리포 리피 같은 토스카나 화가들이 파도바와 베네치아에 남겨 놓은 유산이기도 하다. 페스트의 수호성인으로 숭배되던 순교자 성 세바스티아누스는 대리석 파편을 밟고 기둥에 묶여 있다. 배경은 마치 연극의 한 장면 같다. 멀리 성벽 뒤편으로 세련된 로마식 건물, 다리, 회랑이 있는 풍경이 펼쳐진다. 박식한 화가 만테냐는 고대세계를 즐겨 그렸다. 형태탐구가 그의 주요 관심사였기 때문에 혁신적인 피렌체 문화에서 점차 멀어질 수밖에 없었다. 토스카나 대가들이 고전을 이용해 인간의 새로운 도덕성을 제시하려 했다면, 만테냐는 고대세계를 상상으로만 불러올 수 있는 잃어버린 낙원으로 생각했다.

성 세바스티아누스가 서 있는 고대의 공간은 건축물의 잔해와 조각상의 파편이 영원한 아름다움을 창조하는 그런 곳이다.

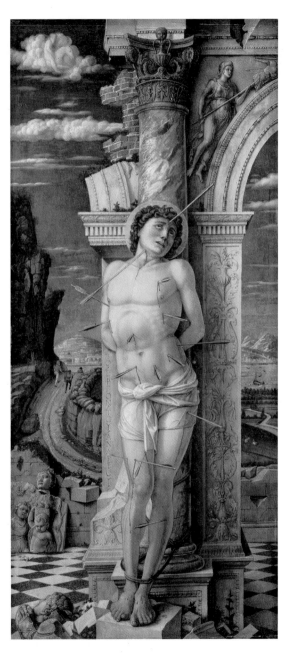

휘고 판 데르 후스

원죄 1468~1470년경

패널에 유채
33.8×23cm
레오폴트 빌헬름 대공 컬렉션

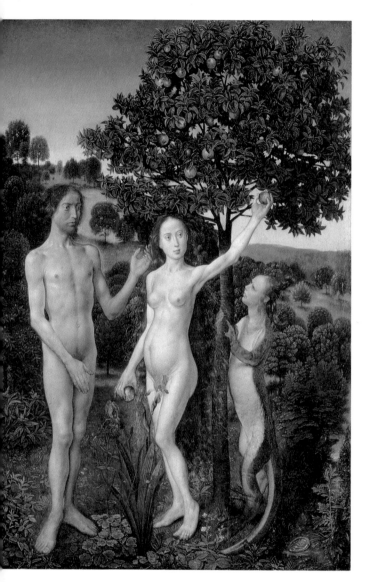

헨트의 화가길드에 가입한 직후, 젊은 휘고 판 데르 후스는 '죄와 구원의 두폭화'를 제작했다. 왼쪽 패널에 원죄, 오른쪽 패널에 그리스도 애도가 그려진 작품이다. 오른쪽 패널에서는 '애도'라는 주제의 비극성을 강조하기 위해 풍경의 모든 매력적 요소가 제거된 반면, '원죄'가 주제인 이 그림에서 아담과 하와가 서 있는 곳은 푸르른 에덴동산이다. 두 사람의 누드는 섬세한 자연주의적 묘사를 드러내며, 몸의 측면은 객관적으로 그려졌지만 애정이 담겨 있다. 이전까지 뱀은 몸은 뱀이고 얼굴은 소녀인 모습이었지만, 이 그림에서는 파충류의 피부를 가진 연약한 여자로 그려져 사악하고 음산하지만 우아함을 발산한다. 창세기에 따르면, 뱀은 하와를 유혹해 금지된 과일, 즉 먹으면 선과 악을 알게 되는 과일을 따먹게 했다. 판 데르 후스는 판 에이크 식의 귀족적 이상화와는 거리를 두고, 등장인물의 성격을 보여주려는 의지에 맞게 독창적이며 매우 표현적으로 묘사했다.

마틴 숀가우어
성가족 1472년경

패널에 유채
26×17cm
1865년 구입

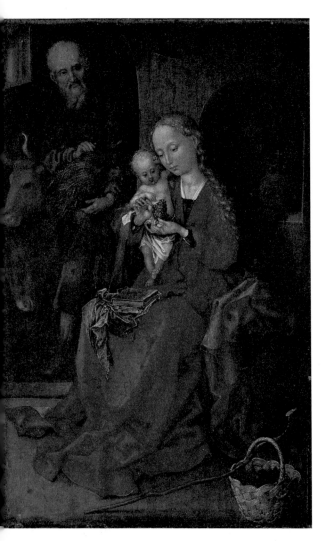

은 마리아의 무릎에 놓인 책, 성찬식의 포도주와 그리스도의 피의 상징인 포도가 가득 담긴 바구니, 마리아와 등 뒤에 있는 요셉의 다정함 등, 꼼꼼한 세부 묘사에도 녹아 있다. 매우 세밀한 세부 묘사와, 마리아와 아기예수와 요셉이 입은 옷의 선명한 윤곽선을 보면, 숀가우어가 뛰어난 판화가임을 알 수 있다. 실제로 그는 종교적 주제의 판화로 가장 유명했는데, 그중에서 숀가우어의 약자인 MS를 새겨 넣은 115점의 판화는 유럽전역에 흩어져 수많은 공방에서 모사되었다. 그의 판화는 훗날 젊은 알브레히트 뒤러가 예술적으로 성장하는 데뿐만 아니라 더 나아가 유럽미술의 발전에 중요한 자극제가 되었다.

1400년대 후반 알자스 지방에서 활동한 마틴 숀가우어는 콜마르에서 플랑드르 문화를 접했고, 많은 곳을 여행하면서 로히르 판 데르 베이든, 디르크 부츠(Dirck Bouts), 휘고 판 데르 후스의 그림을 연구했다. 덕분에 섬세한 원근법적 인물 묘사가 가능해졌다. 이러한 경험

마리아는 아기예수에게 주려고 포도 한 알을 집었다. 그녀의 손가락을 보면, 숀가우어가 판화가로서 놀라운 재능을 가졌을 뿐 아니라 귀금속 세공사 집안의 영향을 받았음을 짐작할 수 있다.

패널에 유채
44.5×86cm
1857년 구입

코스메 투라

그리스도의 몸을 부축하고 있는 두 천사 1475년경

조각적인 웅장함이 느껴지는 삼미신은 코스메 투라의 숙달된 솜씨를 잘 보여주는 부분이다. 전경의 인물들이 겪는 비극적 사건과 딱딱함은 삼미신의 아름다운 옷 주름과 비틀린 몸으로 인해 누그러진다.

이 그림은 원래 아르젠타의 산 자코모 교회의 제단화 혹은 다폭화의 쇠시리였다. 인물의 비통한 얼굴, 특히 울고 있는 오른쪽 천사의 얼굴에서 두드러지는 강렬한 표현성은 페라라 출신 화가 코스메 투라의 모든 작품에 공통적으로 나타나는 특성이다. 관 뚜껑에 새겨진 헤브라이어 명문에는 화가의 서명이 남아 있다. 이 그림에서는 모든 것, 심지어 고통까지도 돌처럼 딱딱하게 굳어버린 듯하다. 코스메 투라의 그림을 두고 베렌슨(Bernard Berenson)이 했던 다음의 말은 이 그림과 관련하여 매우 적절해 보인다. "손은 날카로운 발톱처럼 보인다. 손이 닿는 방식도 알 수 있다… 그의 인물들은 수백 년 동안 꽃이나 풀 한 줄기도 보지 못한 채, 경작하기 좋은 토양도 한 줌의 흙도 없는 바위투성이인 척박한 세상에 존재한다."

세련된 페라라 궁정에서 코스메 투라는 스승 피에로 델라 프란체스카(Piero della Francesca), 도나텔로(Donatello), 스콰르치오네(Francesco Squarcione)와 함께 했던 경험과 로히르 판 데르 베이든의 자연주의를 한데 녹였다. 그가 창조한 세계에서는 정교한 배경과 격렬한 감정, 피렌체 화파의 인간 가치, 초현실적 특성을 지닌 에스테 궁정의 복잡한 지성주의가 모두 나타난다.

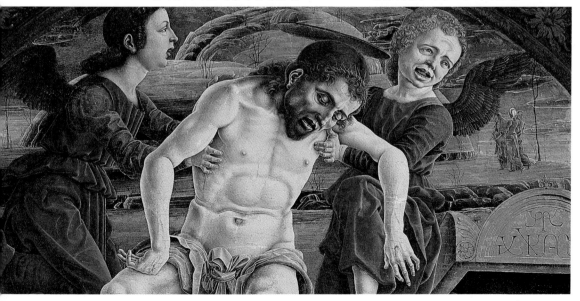

안토넬로 다 메시나

산 카시아노 제단화 1475~1476년

패널에 유채
왼쪽 패널 55.5×35cm
중앙 패널 115×63cm
오른쪽 패널 56.8×35.6cm
레오폴트 빌헬름 대공 컬렉션

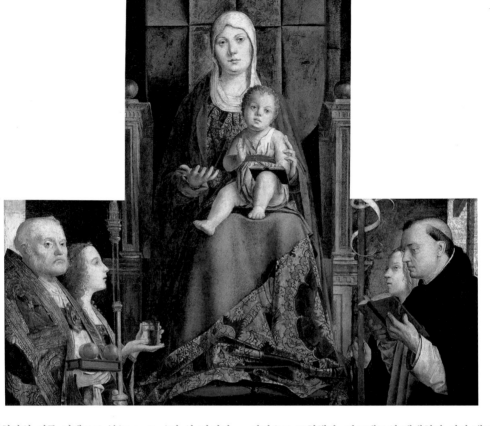

베네치아의 귀족 피에트로 본(Pietro Bon)이 산 카시아노 교회에 걸기 위해 주문한 제단화이다. 중앙 패널은 예전에 세 개로 분할되었다가 현재 다시 조합되었다. 성모마리아와 아기예수를 중심으로 왼쪽에는 성 니콜라스와 아나스타시아가, 오른쪽에는 성 도메니코와 우르술라가 서 있다. 빛과 볼륨감을 볼 때, 당시의 최신 양식으로 그려진 이 그림은 조반니 벨리니의 기법에 찬사를 보내고 있다. 성모마리아를 높게 배치하고 무엇보다 반짝이는 부드러운 색을 사용한 것에서 벨리니의 영향이 느껴진다. 메시나 출신의 화가 안토넬로는 성인들을 반원형 공간에 배치함으로써 공간의 깊이를 암시적으로 표현했다. 안토넬로의 베네치아 시기 대표작인 이 제단화는 피에로 델라 프란체스카(특히 〈브레라 제단화〉의 원근법적 구성)와 플랑드르 회화에 대한 지식을 멋지게 종합하면서 그의 예술적 행보에서 매우 중요한 단계의 대표작으로 자리매김했다. 벨리니 그림의 활기 넘치는 색을 권장하고, 빛과 원근법적 공간감으로 알비세 비바리니(Alvise Vivarini), 카르파초(Vittore Carpaccio), 치마 다 코넬리아노(Cima da Conegliano), 조르조네(Giorgione) 등의 거장들을 매료시킨 이 그림은 뛰어난 선례가 되었다.

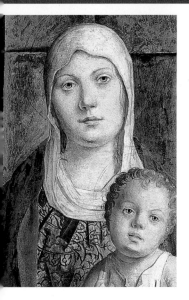

마치 안토넬로가 성모마리아의 위엄을 강조하고 싶어했던 것처럼, 베일을 쓴 성모마리아는 주변인물에 비해 상당히 크게 그려졌다. 완벽한 원근법적 배치는 피에로 델라 프란체스카와 십여 년간의 만남의 결실이다.

자세히 보면, 성모마리아의 사치스러운 비단옷에 금실로 정교하게 수가 놓여 있다. 이러한 묘사는 플랑드르, 스페인, 남프랑스 지방의 경험이 한데 녹아 있는 나폴리의 콜안토니오 공방에서 일했던 경험에서 비롯되었다.

전경의 도메니코 성인은 직접 창립한 도메니코 수도회의 흰색 수도사복과 두건 달린 검은색 망토를 입고 있다. 옆에 있는 우르술라는 로마 순례에서 돌아오던 중, 쾰른에서 훈족에게 살해당한 성녀이다. 그녀는 순교를 연상시키는 순례자의 지팡이를 들고 있다.

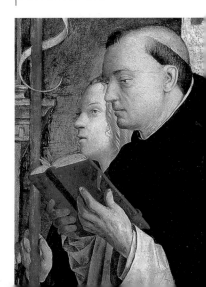

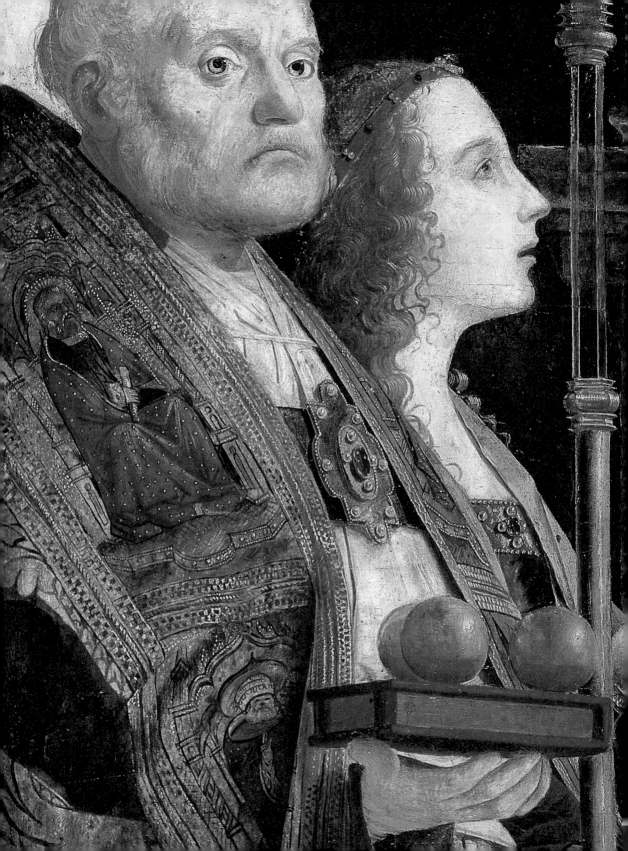

유해의 이전 1484년경

패널에 유채
172×139cm
레오폴트 빌헬름 대공 컬렉션

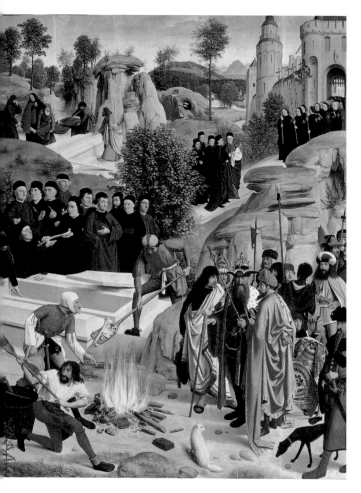

하를렘의 화가 헤르트헨 폰 하를렘(Geertgen von Haarlem)은 '성 요한의(토트 신트 얀스)'라는 이름으로 흔히 불리고 있다. 그의 대표작이 예루살렘의 성 요한 기사단을 위해 제작되었기 때문이다. 이 그림은 원래 거대한 세폭화였지만 종교개혁 시기의 성상 파괴로 인해 현재는 오른쪽 패널의 앞면과 뒷면 그림만 남아 있는 상태이다. 주제는 각각 '죽은 그리스도 애도'와 '유해의 이전'이며 모두 빈 미술사 박물관에 소장 중이다. 이 두 작품을 보면 헤르트헨이 어떤 교육을 받았는지 궁금해지는데, 분명한 사실은 그가 헨트, 안트베르펜, 브뤼셀 등지의 예술적 분위기에 정통했다는 것이다. 〈죽은 그리스도 애도〉에서 극적으로 표현된 그리스도의 모습은 로히르 판 데르 베이든의 그림 속 얼굴을 연상시키는 반면 이 작품은 17세기 네덜란드에서 전파되는 근대의 단체초상화, 특히 렘브란트와 프란스 할스(Frans Hals)의 단체초상화를 예고한다. 이 그림에서 풍경은 단순한 배경이 아니다. 풍경 속에서는 세례자 요한의 뼈를 태우는 이야기가 펼쳐지고 있다. 세례자 요한 숭배를 중단시키려는 굳은 의지가 드러나는 각 장면 속에서 인물들은 돌처럼 딱딱하게 굳어버린 것처럼 보인다.

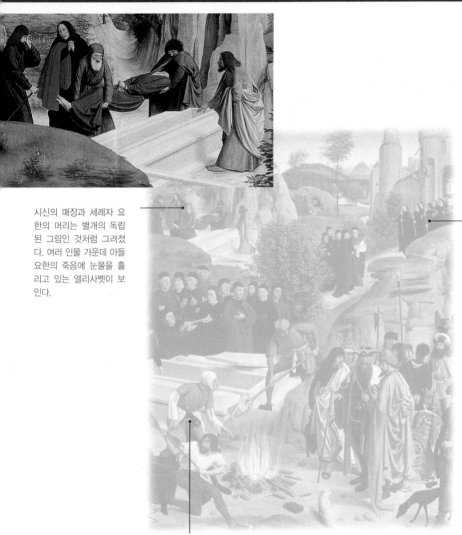

헤르트헨은 인물집단의 초상을 이용해 이야기의 흐름을 통합했다. 다양한 장면의 배경을 대신하는 인물집단의 초상. 그중에서 특히 15세기 당대의 옷을 입은 주문자가 속한 인물집단은 17세기 등장하는 부르주아 회화를 예고한다.

시신의 매장과 세례자 요한의 머리는 별개의 독립된 그림인 것처럼 그려졌다. 여러 인물 가운데 아들 요한의 죽음에 눈물을 흘리고 있는 엘리사벳이 보인다.

361년 여름에 이교로 개종을 선언한 배교자 율리아누스 황제는 이교 복원을 위한 노력의 일환으로 세례자 요한의 숭배를 금지시키고 그의 뼈를 태웠다. 그는 기독교와 유사한 조직에서 이교의 관습을 존속시킬 수 있는 유일한 가능성을 보았다.

한스 멤링

세폭화 1485년경

패널에 유채
중앙 패널 69×47cm
측면 패널 63.5×18.5cm
레오폴트 빌헬름 대공 컬렉션

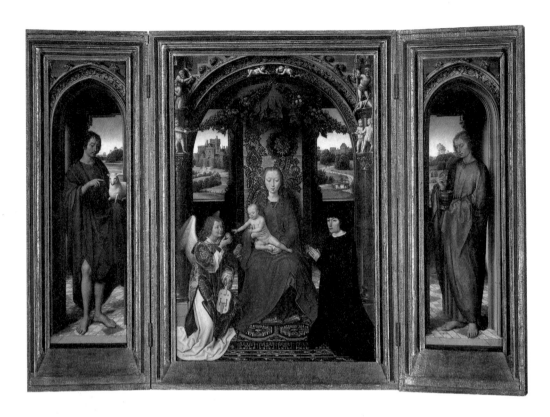

몽상적인 분위기가 감도는 작품이다. '성 요한 제단화'로도 불리는 이 세폭화의 중앙 패널에는 옥좌에 앉아 있는 마리아와 아기예수, 천사, 후원자가 있다. 왼쪽과 오른쪽 패널의 내부에는 각각 세례자 요한과 사도 요한이, 패널의 외부에는 아담과 하와가 그려져 있다. 로히르 판 데르 베이든의 제자인 멤링은 스승의 그림에 보이는 인간적인 드라마를 포기하고, 대신 손을 내민 아기예수에게 과일을 주는 천사의 손짓에서 알 수 있듯이 좀더 귀족적이고 애절하며 감상적인 미술을 추구했다. 이 그림은 세부 묘사가 정확하며 화려한 복장과 인체가 섬세하게 그려졌다. 실내는 원근법으로 정교하게 구성되었고, 이탈리아 전통인 꽃줄 장식을 잡은 푸토(Putto,

유아 모티브)가 새겨진 아치가 보인다. 이 모든 요소에서 멤링의 시적 정취가 느껴진다. 파노프스키(Erwin Panofsky)는 판 에이크에 대한 강의에서 "판 에이크의 그림이 사방에서 그를 에워싸고 있었다… 그러나 멤링은 오직 자신이 매력을 느끼는 것, 이를테면 의식용 화려한 비단… 줄지어 서 있는 대리석 기둥에 의한 단축법, 장식주두, 볼록거울 등을 그렸다"고 멤링에 대해 설명했다. 배경의 선명한 빛으로 인해, 왼쪽의 성에서 나오는 기사나 오른쪽의 다리를 건너는 붉은 터번을 두른 남자처럼 멀리 있는 작은 인물과 건물의 세부가 또렷하게 보인다.

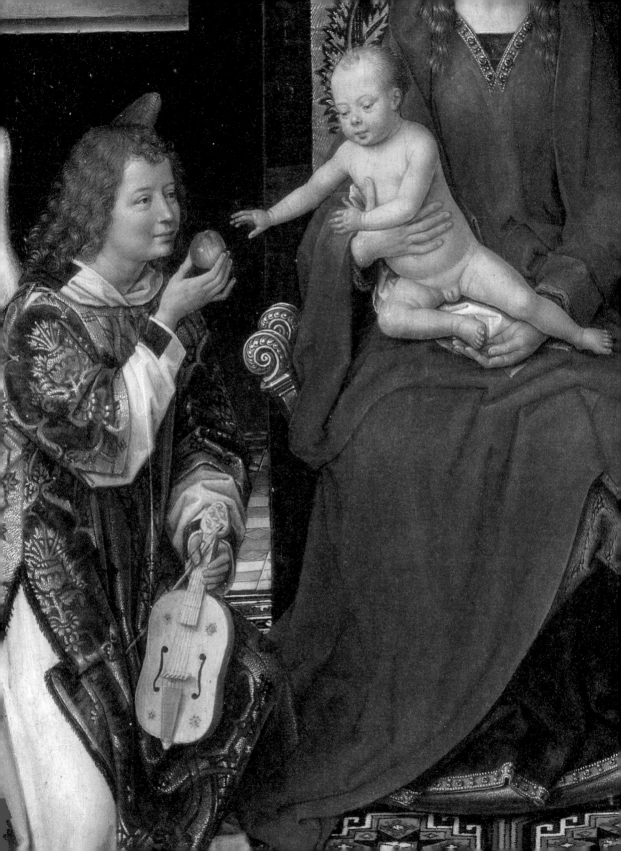

히에로니무스 보스

골고다 언덕을 오르는 예수 1480~1490년

패널에 유채
57×32cm
1923년 구입

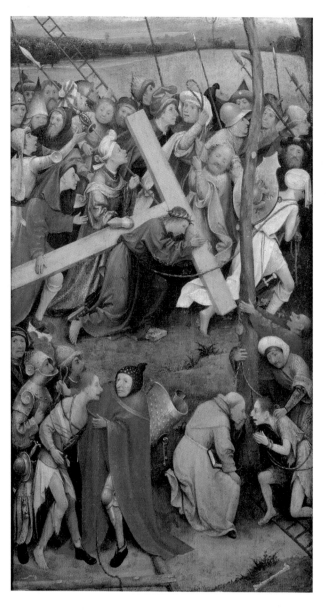

이 그림은 원래 세폭화의 왼쪽 패널이었다 (십자가형 주제의 중앙 패널은 소실). 이 패널의 뒷면에는 무분별함의 상징인 보행기와 바람개비를 가지고 노는 아기가 그려져 있는데, 이는 앞면에서 벌어지는 학살과 관련된 인간의 어리석음에 대한 알레고리를 나타내는 것으로 보인다. 작품에서 상단의 예수는 사람들에게 떠밀려 골고다 언덕으로 끌려가고 있다. 앞에 있는 남자의 방패에 그려진 두꺼비는 죽음을 상징한다. 방패는 밀집된 군중의 단조로운 얼굴 행렬을 끊어놓는다. 보스는 예수의 행렬보다 조금 더 낮은 곳에 두 명의 강도를 그려 넣어 위쪽 장면이 이 그림의 '진짜' 전경이 되게끔 만드는 기발한 아이디어를 냈다. 게다가 구레네 사람 시몬이 예수의 십자가를 지는 것이 아니라 바닥에 끌고 가는 매우 혁신적인 도상을 택했다. 인물들의 얼굴은 우스꽝스럽게 그려졌다. 훗날 앙드레 브르통(André Breton)은 "보스는 선경지명이 있었던 사람이다. 이 그림이 재발견된 지 겨우 반세기 만에 미술의 원칙들은 다시 논쟁거리가 되었다"라고 기술했다.

보스는 예수 수난을 그리면서 등장인물들을 몽환적이기보다 절제되고 건조하게 표현했다. 예수는 혼란스러운 주변에 관심을 두지 않고 묵묵히 고통을 감내하고 있다. 예수의 얼굴을 자세히 보여주기 위해 영화의 한 장면처럼 그를 고립시켰다.

성경외전인 니고데모 복음서에는 강도 디스마가 사제에게 회개했다고 전해진다. 피테르 브뢰헬은 훗날 이 주제로 그림을 그린다. 강도가 몸을 기댄 나무의 줄기와 두꺼비 그림 방패는 상단의 군중을 끊어 놓는 역할을 한다.

어떤 이들은 고문을 받는 강도와 갑옷을 입은 군인 뒤쪽에서 보스의 자화상을 발견했다. 보스는 머리를 내밀고 관람자를 바라보면서, 인간의 잔혹함이 빚어낸 비극적 사건의 증인처럼 서 있다.

페루지노

예수 세례 1498~1500년

패널에 유채
30×23.3cm
1773년부터 암브라스성 컬렉션 소장

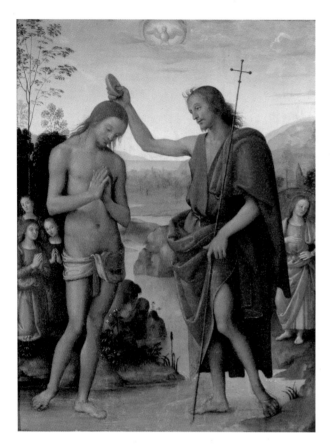

후경의 인물들은 관상적인 태도를 취하고 있다. 이로써 예수세례의 내면성이 강조되었다. 그림의 왼쪽 끝의 천사들은 천진난만한 모습이며, 훗날 페루지노의 유명한 제자 라파엘로의 그림에서 이러한 특성을 다시 볼 수 있다.

페루지노의 전형적인 전성기 작품이다. 예수는 거의 청년처럼 묘사되었고 세례자 요한은 좀더 크고 웅장하게 그려졌다. 이처럼 원근법으로 구축된 공간 속을 채우는 인물들은 고전 조각 연구의 증거라 할 수 있다. 이 그림에서도 충분히 느껴지듯이, 1480년대부터 페루지노는 매혹적인 서정성을 드러내는 작품으로 이탈리아 전역에서 유명해졌다. 실제로 이 그림은 감상적인 차원으로 빠져든다. 그림 속에서 원근법은 페루지노가 존경했던 피에로 델라 프란체스카의 원근법처럼 수학적, 기하학적 수단이 아니라, 우주에서 신과 인간의 친밀한 관계를 표현하기 위한 방법이었다. 베런슨(Bernard Berenson, 유명한 미술 감식가이며 특히 르네상스 이탈리아 미술품 전문가_역주)은 이에 관해 이렇게 말했다. "어떤 사람에게는 절대적이지만 또 다른 사람에게는 그저 일부분일 뿐인, 종교적 감정은 우주와의 일체감에서 나온다. 그리고 이러한 일체감은 공간 구성에 의해서도 생길 수 있다. 결과적으로 공간은 종교적 감정을 직접적으로 전달할 수 있다… 그림에 종교적 감정을 담을 수 있는 다른 방법은 없다."

패널에 유채
55.5×41.5cm
1927년 구입

대(大) 루카스 크라나흐
참회하는 성 히에로니무스 1502년

루카스 크라나흐의 이름은 고향인 프랑켄 지방의 크로나흐(Kronach)에서 유래했다. 화가의 아들로 태어난 그는 아버지의 작업장을 떠나 빈으로 가서 최고의 작품을 그리기 시작했다. 크라나흐는 일찍이 시간을 초월한 동화 같은 풍경을 묘사하는데 뛰어난 재능을 보였다. 그의 풍경은 다뉴브 화파에 상당한 영향을 미쳤다. 이 그림 속, 성 히에

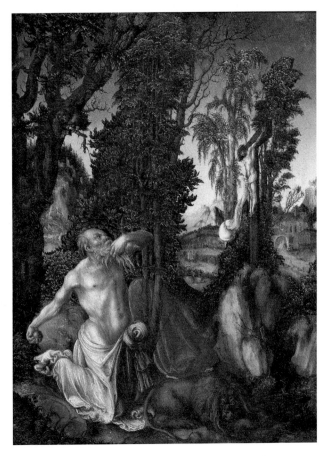

로니무스는 천을 두른 노인이다. 바람에 흔들리는 나무가 있는 풍경을 배경으로, 그는 십자가 앞에서 돌로 가슴을 치고 있다. 크라나흐는 뒤러와 달리 이탈리아로 관심을 돌리지 않았고, 독일의 전통과 문화 속으로 완전히 빠져 들었다. 1505년에 그는 프리드리히 3세의 부름을 받아 비텐베르크 궁정으로 갔다. 이후 작센 선제후들의 공식화가로 평생을 그곳에 머물렀다. 크라나흐는 교양을 갖춘 화가였고 성화부터 신화 그림과 궁정인의 초상화에 이르기까지 매우 다양한 주제의 그림에 도전했지만, 이 그림처럼 풍경에 대한 '낭만적' 시선을 잃지 않았다. 그러나 선명한 선과 감상적인 힘이 특징인 젊은 시절 그림에 비해, 성숙기 그림은 좀더 평온하며 기교에 집중하는 예술적 마니에리스모(Manierismo, 매너리즘)의 방향으로 발전되었다.

고대 그리스에서 올빼미는 지혜의 상징이었다. 이 그림에서 올빼미는 성인의 학식을 나타내는 것으로 보인다. 성 히에로니무스는 서재에서 책을 읽거나 글 쓰는 데 몰두한 모습으로 많이 그려졌다.

알브레히트 뒤러

젊은 베네치아 여인의 초상 1505년

패널에 유채
33×25cm
1923년 구입

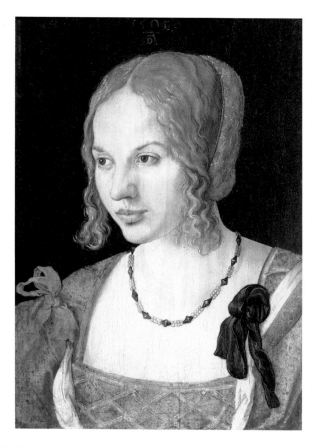

헝가리 출신 금세공사의 아들로 태어난 알브레히트 뒤러는 아버지의 작업장에서 잠시 일하면서 조각칼 사용법을 배웠다. 바젤로 간 뒤러는 만테냐의 판화를 직접 감상할 기회를 얻었고, 얼마 후에 첫 이탈리아 여행에서 베네치아의 조반니 벨리니의 걸작을 접했다. 그러나 두 번째로 베네치아에 갔을 때, 뒤러는 이탈리아 화가들이 원근법과 비율 연구에 뛰어난 것은 사실이지만 그들에게 배운 비법을 적용한 자신의 그림이 더 가치 있음을 깨달았다. 1505년은 뒤러에게 아주 중요한 해였다. 베네치아에서 돌아온 후—당시 베네치아는 현지

화가들의 무르익은 성과를 누렸고 외국에서 큰 관심을 가지고 주목했던 곳이었다—, 뒤러의 예술세계는 더욱 심오해졌다. 그림의 시작 단계에 머물러 있는 오른쪽 어깨의 리본을 보면, 젊은 베네치아 여인의 초상이 미완성 작품임을 알 수 있다. 이 그림은 뒤러가 베네치아에서 무엇을 배웠는지 잘 보여준다. 고향에서 그린 엄격한 인물에 비해, 여인의 얼굴은 매우 부드럽게 표현되었다. 어둠 속에서 여인이 서서히 모습을 드러낸다. 관능적인 금발 고수머리를 늘어뜨린 여인의 온화한 얼굴은 밝고 반짝이는 색조로 그려졌다.

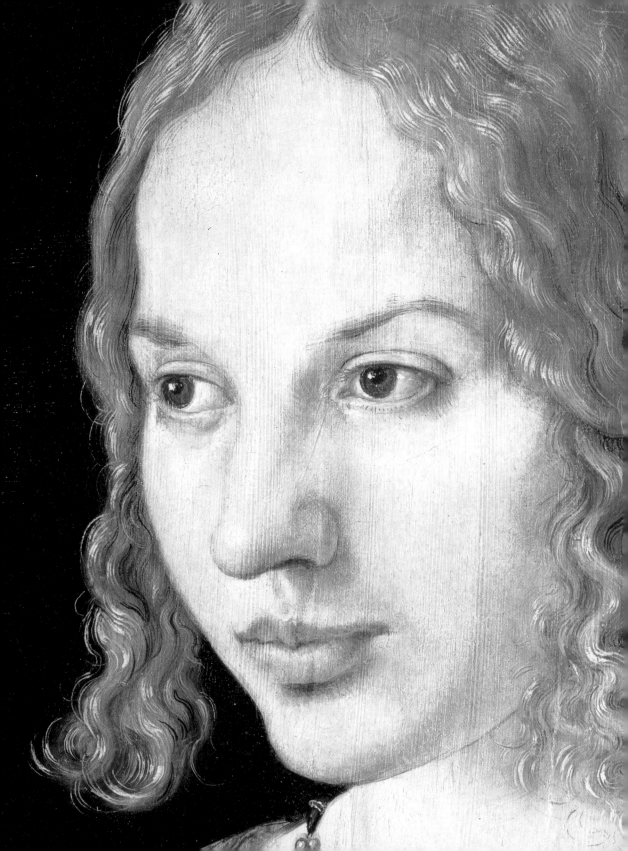

라파엘로

초원의 성모 1506년

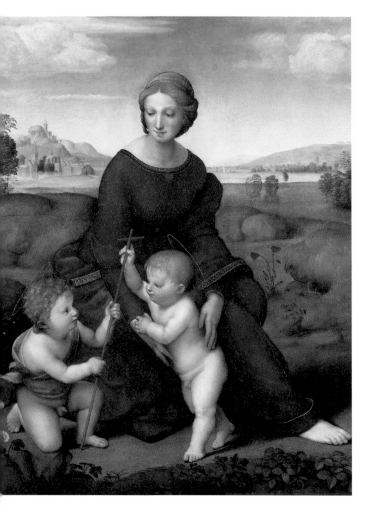

마리아가 입고 있는 드레스의 네크라인에 있는 1506년을 통해 알 수 있듯이, 이 그림은 라파엘로가 피렌체에 머무는 동안 타데오 타데이(Taddeo Taddei)를 위해 제작한 것이다. 오스트리아의 페르디난트의 손에 들어간 후, 1700년대에 빈의 벨베데레 궁에서 전시되었던 이 그림은 '벨베데레 성모'라는 이름으로도 잘 알려져 있다. 페루지노는 청년 라파엘로의 첫 스승이었고, 공간에 인물을 재현하는 특별한 방식을 통해 만들어진 이상적인 이미지는 스승 페루지노의 영향이다. 그러나 이 그림에서는 스승 페루지노의 이상화를 넘어, 피에로 델라 프란체스카의 기념비적 성격이 느껴지는 삼각구도 속에서 인물의 외형과 심리를 섬세하게 묘사했다. 마리아, 아기예수, 세례자 요한이 서로 시선을 나누는 치밀한 구성 속에서 인물들은 서로 밀접하게 연결돼 있는 것처럼 보인다. 이즈음에 레오나르도(Leonardo da Vinci)의 스푸마토(Sfumato, 물체의 윤곽선을 번지듯 표현하는 공기원근법)와 키아로스쿠로(Chiaroscuro, 명암법) 기법으로 전파된 새로운 기법들이 라파엘로에게 전혀 낯설지 않았다. 지평선을 향해 가면서 점차 매혹적인 모습을 드러내는 섬세한 풍경을 보면 알 수 있다.

패널에 유채
113×88.5cm
1662년 페르디난트 칼 대공이 구입
1773년부터 컬렉션 소장

풍경 속의 언덕과 집은 푸른 안개에 둘러싸여 있다. 라파엘로가 이 부분에 사용한 부드러운 스푸마토 기법은 레오나르도의 그림을 연상시킨다. 그러나 밝은색으로 부드럽게 표현했기 때문에 그림 전체가 자연스럽다.

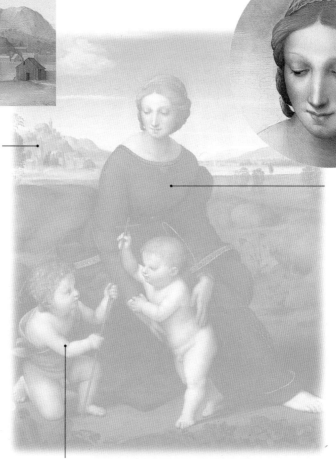

넋을 잃고 세례자 요한을 바라보는 마리아의 얼굴은 섬세하고 자연스럽다. 이는 페루지노를 연상시키는 한편, 완벽한 형태와 구체적인 이미지 간의 조화를 보여준다.

부드러운 시선의 교환이 아기예수와 세례자 요한을 묶어준다. 십자가는 훗날 있게 될 예수세례를 예고한다. 마리아의 사촌인 엘리사벳과 자카리아의 아들인 요한은 요르단 강에서 예수에게 세례를 준다.

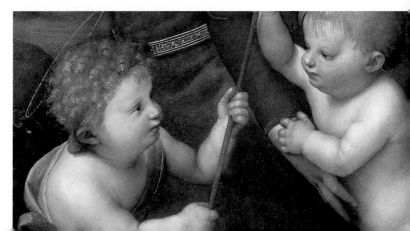

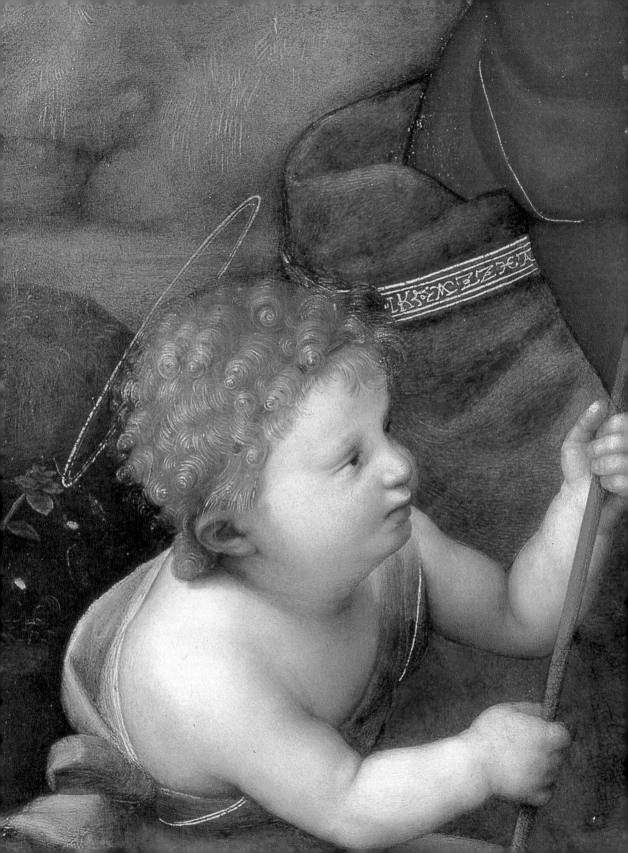

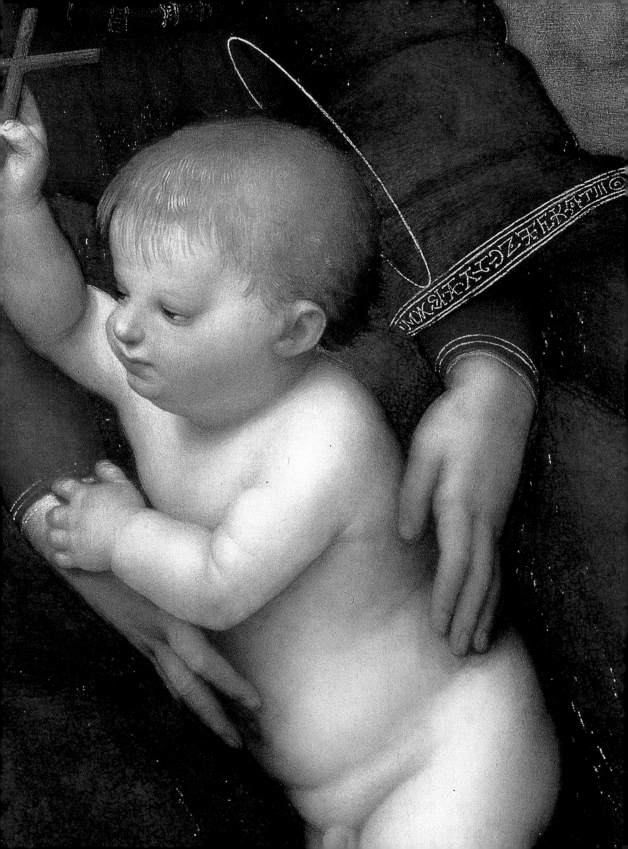

세 명의 철학자 1507년경

캔버스에 유채
123.8×144.5cm
레오폴트 빌헬름 대공 컬렉션

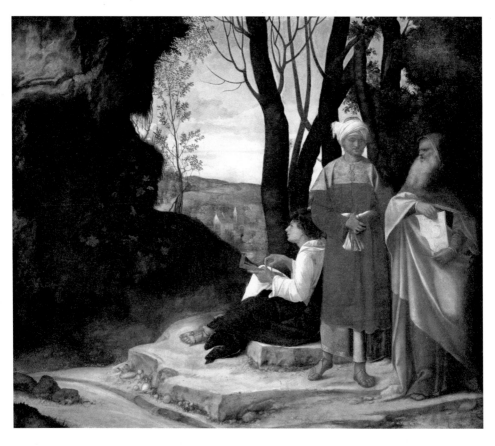

베네치아의 타데오 칸타리니(Taddeo Cantarini) 컬렉션에 있던 그림이다. 마르칸토니오 미키엘(Marcantonio Michiel, 당대 베네치아 미술에 관해 기록했던 베네치아 귀족_역주)은 "세 명의 철학자 그림, 두 명은 의습을 입고 있고 한 명은 앉아서 햇빛을 보며 명상한다"라고 기술했다. 인물의 신원에 관해서는 학자들 사이에 의견이 분분하다. 그중 가장 신빙성이 있는 것은 다음의 세 가설이다. 이들이 동방박사이거나, 인생의 세 단계를 상징한다거나, 혹은 철학의 학파, 즉 아리스토텔레스 학파, 아베로에스 학파, 인문주의 철학을 상징한다는 것이다. 바사리(Giorgio Vasari)는 『미술가 열전』에서 '현대

적 양식'을 창조한 사람으로 레오나르도, 라파엘로, 미켈란젤로와 함께 조르조네를 꼽았다. 아울러 스승 조반니 벨리니에 비해 조르조네가 색을 더욱 혁신적으로 썼다고 말했다. "유화와 프레스코 채색은 생기가 넘치고 다른 사물들은 부드럽고 조화로우며, 그림자 속으로 안개에 싸인 듯 희미하게 변해간다." 조르조네가 자연모방의 문제를 해결하는 방식은 선과 원근법 구성을 높게 평가했던 15세기 전통에서 벗어나, 색을 이용하는 것이었다. 바사리의 말처럼 "드로잉을 하지 않았던" 조르조네가 만들어 낸, 대기 속에 가라앉은 부드러운 이미지는 인간과 자연의 강렬한 관계를 나타낸다.

앉아 있는 청년이 불행과 죽음의 운반자인 적그리스도의 의인화라는 의견이 있다. 점성술사들은 1504년에 적그리스도의 도래를 예견했고, 따라서 조르조네는 유대사상의 지복천년설적인 신앙으로 해석했던 것으로 보인다.

방사선 검사 결과, 원래 노인은 왕관을 쓰고 있었다. 이 노인을 모세로 보는 의견을 받아들인다면, 세 명의 인물이 세 개의 종교를 상징하는 것으로 볼 수 있다.

조르조네는 레오나르도에게 배운 방식으로 풍경을 묘사했고, 이것이 그림의 구성을 결정지었다. 아주 섬세한 명암 변화를 보여주는 풍경이 깊은 공간감을 창출한다.

조르조네

라우라 1506년

캔버스에 유채, 패널로 옮겨짐
41×33.6cm
레오폴트 빌헬름 대공 컬렉션

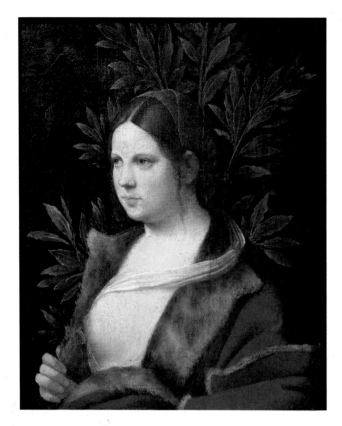

이 그림이 정숙함의 상징인 월계수 나뭇가지를 든 신부의 초상화라고 생각한다면, 자신의 가슴을 내보이는 손짓은 사랑과 유혹, 그리고 다산과 연결된다.

조르조네의 그림 중에서 유일하게 서명과 날짜가 남아 있는 작품이다. 또한 레오나르도의 것과 가장 비슷한 그림이기도 하다. 크기가 작지만 웅장한 구성이 돋보이는 이 그림은 한때 베네치아의 바르톨로메오 델라 나베(Bartolomeo della Nave) 컬렉션에 소장되어 있었다. 흔히 이 그림은 페트라르카(Francesco Petrarca)의 연인 라우라(Laura)의 초상이라고 알려져 있지만, 그림 속 여인이 누구인지는 아직 명확히 밝혀지지 않았다. 이 여인은 고급 창부의 옷을 입은 다프네이거나 결혼의 미덕을 상징하는 월계수와 더불어 결혼의 알레고리일지도 모른다. 모피의 따뜻한 밀도, 피부의 온기, 여인의 동공에 생기를 주는 빛, 월계수의 황금빛 광선처럼, 캔버스에 스며든 색과 그 위를 미세하게 지나가는 빛으로 여인의 모습이 완성된다. 이렇듯 섬세한 표현은 〈폭풍우〉(베네치아, 아카데미아 미술관)의 신비한 여인에게로 옮겨간다. 거기서는 희미한 임파스토(Impasto, 물감을 겹쳐 두껍게 칠하는 기법_역주)와 스케치를 하지 않고 바로 그린 그림이 풍경과 함께 형태를 만들어낸다. 라우라도 마찬가지다. 갈색과 올리브빛 월계수의 잎과 가지 덕분에 라우라는 어두운 배경에서 해방되었다. 관람자는 부드러운 붉은 옷, 둥근 실루엣과 피부의 희미한 빛을 지나 모든 세부 묘사에 시선을 두게 된다.

패널에 유채
53.3×42.3cm
1816년부터 컬렉션 소장

로렌초 로토

젊은 남자의 초상 1508년경

천막 뒤쪽의 촛불은 은밀한 불안함을 발산한다. 양초는 젊은 시절의 열정, 불타는 사랑, 그리고 시간의 덧없음을 상징한다.

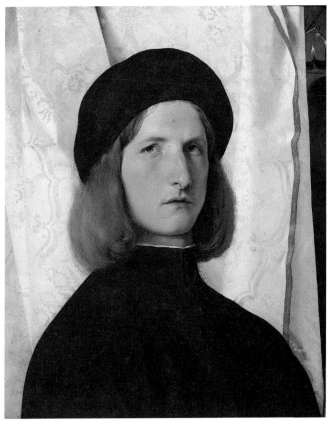

로토의 가장 강렬한 그림 중 하나인 이 초상화가 뒤러의 그림에서 나왔다는 의견은 상당히 설득력이 있다. 로토가 1505~1506년에 베네치아에 머물고 있던 알브레히트 뒤러를 만났음이 거의 확실하기 때문이다. 이 초상화에 스며든 묘한 분위기는 로토가 어떤 교육을 받았는지에 대한 궁금증을 불러일으킨다. 일부 학자들은 알비세 비바리니, 조반니 벨리니, 특히 뒤러가 로토의 스승이라고 보았던 반면, 리오넬로 벤투리(Lionello Venturi, 이탈리아 미술비평가_역주)는 그가 독학을 했다고 생각했다. "경이로운 이해력을 가진 로토는 모든 화가들, 뒤러를 모방했고, 그리고 아무도 모방하지 않았다. 다시 말하면 그는 모방한 것을 개인적인 방식으로 표현했다는 것이다." 남자의 얼굴선은 어딘가 북유럽적인 특성을 보이고, 얼굴, 생각에 잠긴 눈, 콧구멍, 반쯤 열린 입술에서는 무엇인가 탐구하는 표정이 포착된다. 이 남자의 외형만이 아니라 심적 상태와 기분까지도 묘사하려고 했음이 분명하다. 베런슨은 "이 남자는 자신의 초상화가 마음에 들었음이 분명하다. 얼굴에 있는 물사마귀를 그대로 그리도록 놔두었으니 말이다"라고 말했다.

티치아노

성모자 1510~1512년

패널에 유채
65.8×83.5cm
레오폴트 빌헬름 대공 컬렉션

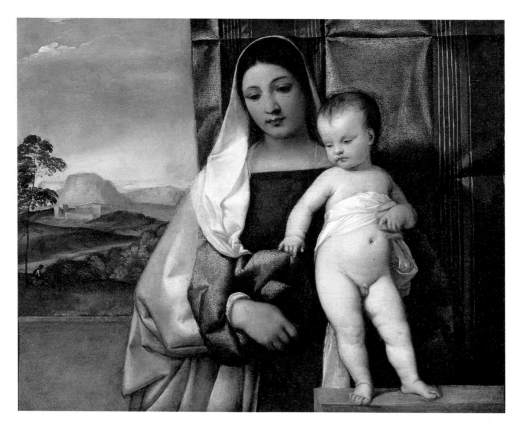

성모자를 그린 이 작품은 '집시소녀'라는 제목으로도 알려진 티치아노의 초기작이다. 인물들이 형성하는 삼각구도는 풍경에서 독립적이며 조반니 벨리니와 조르조네의 영향을 드러낸다. 카스텔프랑코의 스승에게 배운 부드러운 임파스토는 완전한 삼각구도를 이루는 성모자, 그리고 그 뒤쪽으로 펼쳐지는 엷은 대기에 둘러싸인 풍경에 활기를 준다. 이 그림은 티치아노가 베네치아 시절에 가졌던 열정의 증거다. 젠틸레(Giovanni Gentile)와 조반니 벨리니, 카르파초, 치마 다 코넬리아노(Cima da Conegliano), 웅장한 구성을 가르쳤던 세바스티아노 델 피옴보(Sebastiano del Piombo) 같은 천재로 넘치던 베네치아는 그에게 다양한 배움과 만남의 기회를 제공했다. 티치아노는 벨리니의 소개로 조르조네를 만나, 색의 사용법과 자연을 매력적으로 분석하는 법을 배웠다. 여기서 배경의 산은 순수한 대기 속에서 점차 희미해진다. 엷은 색의 섬세한 조화는 마리아의 화려한 옷의 선명한 붉은색, 초록색, 흰색과 잘 어우러지면서 활력을 불어넣는다. 무엇보다도 성모마리아와 아기예수의 강렬한 시선을 보면, 티치아노가 스승에 비해 얼굴 묘사에 번뜩이는 직관을 가진 화가였음을 알 수 있다.

알브레히트 뒤러

성삼위에 대한 경배 1511년

패널에 유채
135×123.4cm
루돌프 2세가 1585년 뉘른베르크의 열두형제 회관에서 구입

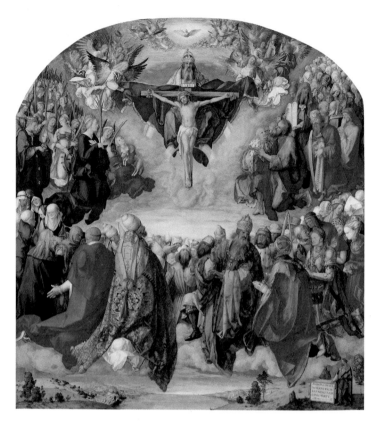

오른쪽 아래의 명문(albertus durer noricus faciebat anno a virginis partu 1511)에 따르면, 이 그림은 마타우스 란다우어(Matthäeus Landauer)가 뉘른베르크의 열두형제 회관을 위해 뒤러에게 의뢰한 작품이다. 주제는 상단의 중앙에 그려진 성삼위에 대한 경배다. 성부는 도상학적 전통에 따라 양팔을 벌려 예수가 매달린 십자가를 양손으로 지탱하는 모습이며, 성령을 상징하는 비둘기가 성부와 예수 위를 날고 있다. 왼쪽 약간 아래쪽에 성모 마리아와 세례자 요한이 음악을 연주하는 천사들에게 둘러싸여 있다. 오른쪽에는 한 무리의 성자들이 성 삼위일체 앞에 모여 있다. 뒤러는 이탈리아에서 열정적으로 배운 원근법을 애용했고, 이 장엄한 모습은 그 증거라 할 수 있다. 게다가 그는 "그러한 작품은 매우 정확하고 유사하며 뛰어난 그림일 것이다. 만약 많은 사람들이 선택한 최고의 부분이 단 한 명의 인물에 결합되어 있다면, 그것은 칭송받을 만하다"라고 강조했다. 이 탈리아에서 지내면서 베네치아 화가들의 밝고 동시에 위엄이 넘치는 그림을 공부했던 뒤러는 이 놀라운 그림에서 성자와 사람들, 그리고 늙은 주교처럼 보이는 성부, 성자와 성령의 권능을 단 하나의 성가대에 모두 모았다. 그래서 성삼위에 대한 경배는 실제로 일어난 일처럼 보인다.

알브레히트 뒤러

성모자 1512년

패널에 유채
49×37cm
루돌프 2세가 1600년 구입한 것으로 추정

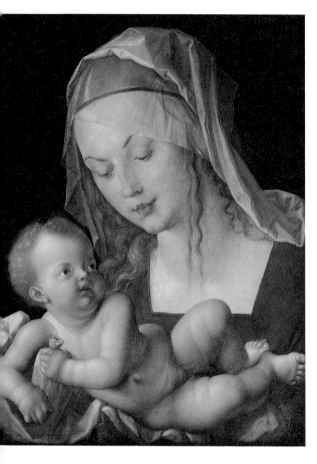

뒤러는 비율에 신경을 쓰면서도 어머니를 사랑스럽게 쳐다보는 아기예수를 더욱 인간미가 넘치게 묘사했다. 부드럽게 표현된 인물의 살결에서 뒤러가 수채화에도 능숙했음을 알 수 있다. 덕분에 그는 당시 대다수 화가들이 무관심했던 근대성을 완숙하게 표현했다.

친밀함과 부드러움이 인상적인 이 그림은 뒤러의 전성기 걸작이다. 어두운 배경을 뒤로 등장한 두 인물에게서 판화에 몰두한 시기의 영향이 보이지만 이 시기의 뒤러는 회화에 더 치중했던 것 같다. 선명한 선을 비롯해, 파랑으로 제한된 색과 밝은 색조, 가벼운 명암 변화가 보이는 피부색 등에서 이러한 경향이 명백하다. 예를 들어, 베일은 성모마리아와 아기예수의 피부와 같은 색조다. 뒤러는 이탈리아 화가들의 기법을 가슴 깊이 새겼고 만테냐와 미켈란젤로의 영향이 낯설지 않았다.

젊은 시절부터 그들의 그림을 자주 접했기 때문이었다. 마리아는 아기예수를 애정 어린 눈빛으로 내려다보고 있다. 뒤러는 성모자의 얼굴과 몸을 비틀어 아기다운 몸짓을 하는 예수에게 초점을 맞추고, 마리아의 머리 주변을 회전하는 구성을 선택했다. 후기 고딕양식적인 공간 표현의 흔적과, 전형적인 이탈리아 전통인 양감의 표현 그리고 명암법의 완벽한 조화가 돋보이는 이 특별한 그림은 뒤러를 독창적인 대가로 만들어준다.

나무 패널에 유채
62×79cm
레오폴트 빌헬름 대공 컬렉션

조반니 벨리니

단장하는 젊은 여인 1515년

유리병의 세부 묘사는 플랑드르의 모티프, 특히 판 에이크의 모티프와 유사하다. 유화는 안료를 계속 덧칠할 수 있다는 장점이 있다. 그렇기 때문에 반짝이는 빛 표현에 용이하며, 매우 정교하고 사실적으로 그릴 수 있다.

이 그림과 벨리니가 한 해 전에 페라라의 공작 알폰소 데스테(Alfonso d'Este)를 위해 제작한 〈신들의 축제〉(워싱턴, 국립미술관)는 보기 드물게 세속적 주제를 다루고 있다. 벨리니는 이 명작을 80세가 넘은 나이에 그렸다. 이례적인 주제의 선택은 벨리니가 위대한 두 제자 조르조네와 티치아노를 재평가하기 시작했다는 사실과 연관되어 보인다. 베네치아 문화에 충실했던 벨리니에게 색은 인물과 풍경을 탐구·묘사하며 내면과 외부의 통일감을 창출하는 수단이었다. 얼마 전 세상을 떠난 조르조네의 영향이 넓은 색

면에서 느껴지며, 거기서 빛은 얼굴이나 풍경의 세부요소들을 강조한다. 왼쪽 아래의 작은 원형용기에 "joannes bellinus faciebat MDXV"라는 화가의 서명과 날짜가 기록되어 있다. 이 그림은 레오나르도의 모티프도 연상시킨다. 새끼손가락을 가볍게 구부린 채 거울을 든 손에서부터 어두운 배경에서 두드러지는 새하얀 몸과 멀리 보이는 푸른 산에 사용된 색은, 거울에 일부분 반사된 여인의 머리를 감싼 천의 색과 멋진 어울림을 만들어내고 있다.

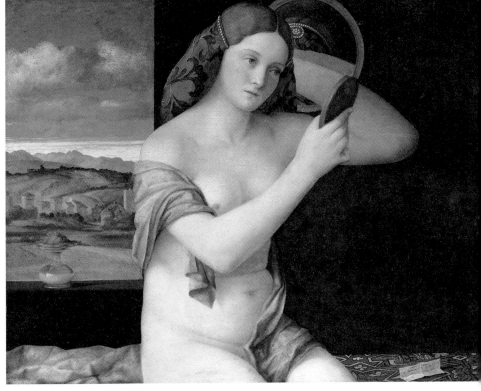

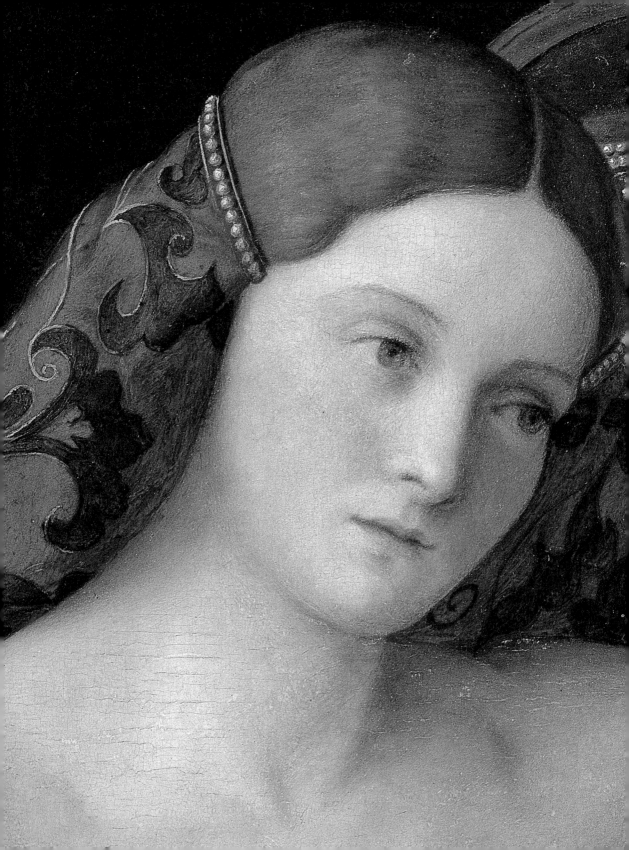

요아힘 파티니르

예수세례 1515년경

패널에 유채
59.9×76.3cm
레오폴트 빌헬름 대공 컬렉션

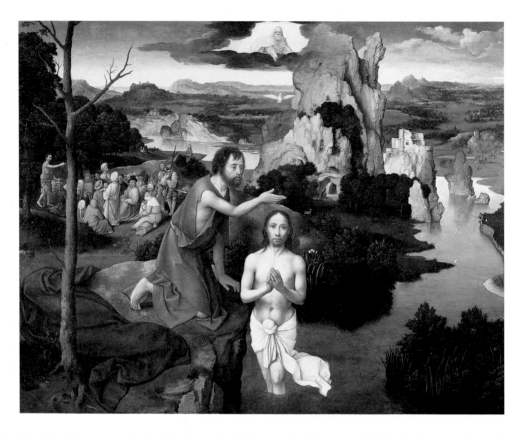

요아힘 파티니르는 1485년 부비뉴에서 태어났다. 세상에 알려진 그의 작품은 안트베르펜의 화가길드에 등록된 1515년 이후의 것뿐이다. 1521년에 알브레히트 뒤러를 만났는데, 훗날 뒤러는 파티니르의 초상을 스케치했고 "뛰어난 풍경화가"라고 칭했다. 실제로 파티니르는 다른 화가 작품의 배경을 많이 그렸다. 그렇지만 자연이 파티니르 그림의 주제는 아니었다. 자연은 높은 곳에서 바라본, 환상적인 느낌과 풍부한 세부 묘사로 채워진 배경일 뿐이었다. 이는 피테르 브뢰헬에게도 많은 영향을 미쳤다. 이 그림의 시점은 중앙의 독특한 바위에 위치하고 있다. 따라서 관람자는 성령의 상징

인 흰 비둘기와 그 위에서 예수세례를 지켜보는 하느님을 쉽게 발견할 수 있다. 회색, 초록, 특히 파랑 색조가 그림 전체를 가득 채운다. 이러한 색이 섞이면서 전형적으로 북유럽적인 빛, 즉 초자연적인 푸르스름한 빛이 생성되었다. 빛은 모든 자연의 요소를 둘러싸면서 동시에 형태를 명확하게 드러낸다. 세례자 요한과 예수는 생기 넘치는 배경과 대비되는 고풍스런 모습이다. 파티니르는 성경의 이야기를 꼭 넣고 싶었던 것 같다. 세례자 요한이 요르단 강에 몸을 담근 예수의 머리에 손으로 물을 붓는 모습이 충실하게 묘사되었다.

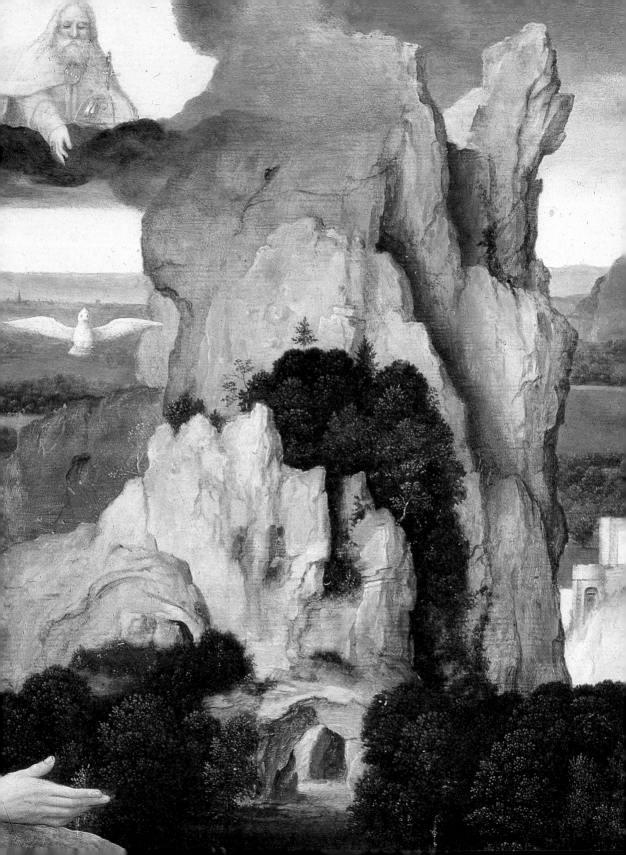

알브레히트 알트도르퍼

성체 안치 1518년

패널에 유채
70.5×37.5cm
1930년 린츠의 성 플로리아노 수도원에서 입수

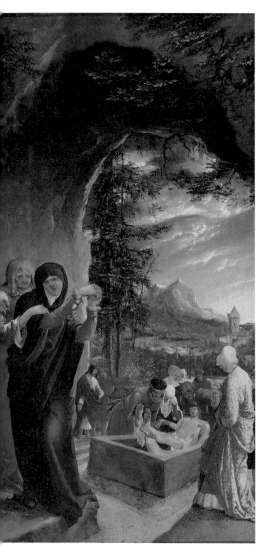

티아누스의 전설을 주제로 그려졌다. 두 이야기의 배경은 동일한 풍경이지만 시간대에 차이가 있다. 〈성체 안치〉는 상중이기 때문에 애도를 상징하는 먹구름과 어두운 빛으로 채워졌다. 알트도르퍼의 초기작인 이 그림에서 이미 알프스 - 다뉴브 미술의 영향을 엿볼 수 있다. 풍부한 세부 묘사와 신비한 분위기로 둘러싸인 풍경이 그러하다. 성인의 묘사에서 상당한 균형미가 느껴지는 반면에 무덤 주변의 인물들은 작달막하고 다부지다. 이런 식의 인물 묘사는 라파엘로의 바티칸 궁 벽화와 미켈란젤로의 시스티나 예배당 벽화가 그려졌던 당시 이탈리아에서 깊이 연구되었던 형태적인 탐구와는 거리가

이 작품과 옆의 〈예수 부활〉은 원래 린츠의 성 플로리아노 수도원을 위해 그려진 다폭화의 일부분이었다. 전체 패널 중, 여덟 개의 패널은 예수 수난이, 네 개는 성 세바스

멀다. 알트도르퍼가 추구한 것은 조르조네의 색과 뒤러의 선이라고 할 수 있다. 그의 상상력과 독창성만큼은 두 거장에 뒤지지 않는다.

그림 속 인물, 특히 마리아의 시선은 역동적이며 신체비율은 조화롭다. 선명한 붉은색이 두드러지는 강렬한 색이 마리아의 독특한 얼굴을 강조한다.

패널에 유채
70×37cm
1930년 린츠의 성 플로리아노 수도원에서 입수

알브레히트 알트도르퍼

예수 부활 1518년

동일한 풍경이지만 밤이 배경인 이 그림도 〈성체 안치〉 다폭화에 속한 작품이다. 1514~1515년부터 알트도르퍼는 막시밀리안 1세의 궁정에서 활동했다. 그곳에서 뒤러와 부르크마이어(Hans Burgkmair) 같은 당대 거장들을 만나고 황제를 찬양하기 위한 다양한 예술 기획에 함께 참여했다. 막시밀리안 1세 궁정의 문화처럼 이들과의 만남은 그의 작품에 상당한 영향을 미쳤다. 궁정 및 기사도의 전통과 부르고뉴와의 연관성은 화가의 상상력과 낭만적인 세계를 자극했다. 알트도르퍼는 프랑스 문학과 이 문화권에 풍부하게 축적된 이미지를 통해 그만의 환상적인 세계를 창조했다. 밤의 부활 장면에서는 예수의 몸에서 뿜어져 나온 초자연적인 빛이 하늘의 검은 구름을 밝게 비춘

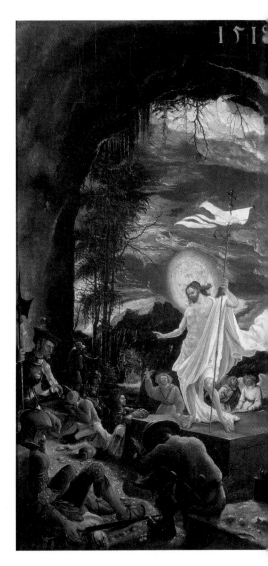

거대한 후광이 예수의 얼굴을 비추고 있다. 승리의 예수는 잠든 병사들을 보고 있다. 알트도르퍼는 전작의 밝고 투명한 세밀화 양식에서 벗어나, 혁신적이고 독창적인 시선을 선보였다.

다. 멋진 갑옷을 입은 채 잠든 병사들은 부르고뉴의 기사들을 연상시킨다. 한편 알트도르퍼는 그림 전체를 붉은색, 초록색, 회색, 흰색 빛으로 채우고 인물을 매우 개인적

인 시선으로 묘사했다. 그는 단축법을 능숙하게 구사해 공간의 깊이를 표현했다. 연극적 특성이 드러나는 공간 구축은 미하엘 파허(Michael Pacher)에게 배운 것이 분명하다.

마뷔즈

성 루가와 마리아 1520년경

패널에 유채
34.1×27.3cm
레오폴트 빌헬름 대공 컬렉션

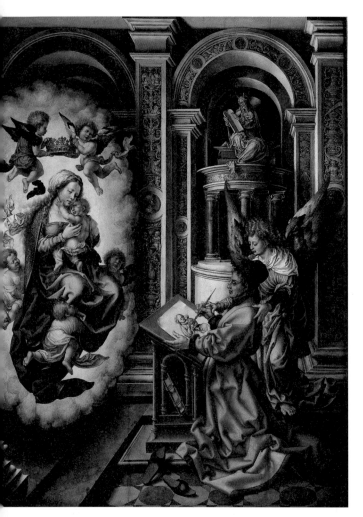

마리아의 초상화를 그리는 성 루가 주제는 플랑드르 지역에서 자주 그려졌다. 그곳의 화가들은 성 루가 화가조합을 위해 이 주제로 그림을 그렸다. 마뷔즈는 서재에 있는 성 루가 앞에 구름에 둘러싸인 마리아가 나타난 것으로 묘사했다. 다소 불편한 자세로 무릎을 꿇은 그는 아기예수를 안고 있는 마리아를 그리는 데 집중하고 있다. 성 루가는 네 명의 복음저자 중 한 명이며, 성 바울과 함께 그리스, 로마, 이집트에 여러 번 갔다고 알려진 성인이다. 바울은 성 루가를 '사랑하는 의사'라고 기록했다. 한편 성 루가는 마리아의 초상화를 많이 그렸다고 알려졌고, 전통적으로 화가의 수호성인이다. 플랑드르 출신의 마뷔즈의 이 그림에는 알브레히트 뒤러와 루카스 판 레이든(Lucas van Leyden)의 영향, 그리고 서재의 건축양식과 뿔이 돋은 모세 조각상을 통해 알 수 있는 이탈리아 르네상스적 요소가 집약되어 있다. 모세의 뿔은 시나이 산에서 내려온 모세의 얼굴을 묘사하기 위해 사용한 '뿔이 난'이라는 단어가 불가타 성경에서 오역되면서 생긴 것이다. 당시 라틴어에서 이 단어는 "빛이 난다"는 뜻이었다.

자객 1520~1522년

캔버스에 유채
75×67cm
레오폴트 빌헬름 대공 컬렉션

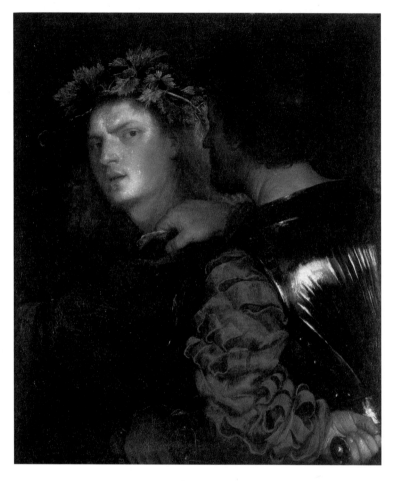

이 그림은 마르칸토니오 미키엘이 1528년에 베네치아의 추안 안토니오 베니에르(Zuan Antonio Venier)의 집에서 봤다는 그림과 동일하다. 주변에 "공격하는 두 사람은 티치아노의 솜씨다"라고 기록되어 있었다. 참고문헌에서 공통적으로 언급되는 제목은 사실 묘사된 상황과 맞지 않는다. 이 그림의 주제는 오비디우스의 『변신 이야기』에 나오는 바쿠스 숭배에 반대한 테베의 왕 펜테우스가 바쿠스를 체포하는 이야기다. 이 그림은 상당히 오랫동안 조르조네의 그림으로 간주되었지만, 놀랍도록 극적인 힘을 보여주는 장면과 회화적 표현은 티치아노의 그림이라는 확신을 준다. 티치아노는 베네치아의 프라리 성당의 걸릴 명작 〈성모승천〉을 완성하면서 베네치아 최고의 화가로 부상했다. 이 시기 티치아노의 그림에서는 표현적이며 강한 대비를 이루는 선으로 그린 표정과 제스처가 인상적이다. 이는 미켈란젤로의 웅장한 인물을 연상시키며 그림에 감정적인 요소를 불어넣었다. 두 사람의 몸과 얼굴을 결합하는 데 중요한 역할을 하는 빛이 이러한 효과를 배가시킨다.

바쿠스는 상징물인 포도 나뭇잎으로 만든 관을 쓰고 있다. 길고 풍성한 금발 머리는 티치아노의 〈바쿠스와 아리아드네〉(런던 내셔널 갤러리 소장)에도 등장한다. 르네상스 인문주의자들의 해석에 따른 바쿠스의 정열적인 눈빛은 아폴로의 명료함과 고요한 엄격함과 극명하게 대비된다.

단검을 꽉 쥔 손은 바쿠스를 향한 펜테우스의 분노를 보여준다. 티치아노는 뒷모습을 그렸지만 교묘하게 구성함으로써, 두 사람의 갈등을 강렬하게 드러냈다.

바쿠스의 옷자락을 격렬하게 움켜잡은 펜테우스의 손은 미켈란젤로를 연상시킨다. 빛과 그림자의 대가였던 티치아노는 뒤러와의 만남을 통해 감춰진 세부 묘사로 이야기의 극적인 특성을 살리는 실감나는 사실주의에 도달했다.

파르미자니노

볼록 거울에 비친 자화상 1523~1524년

패널에 유채
직경 24.4cm
1608년부터 루돌프 2세 컬렉션 소장

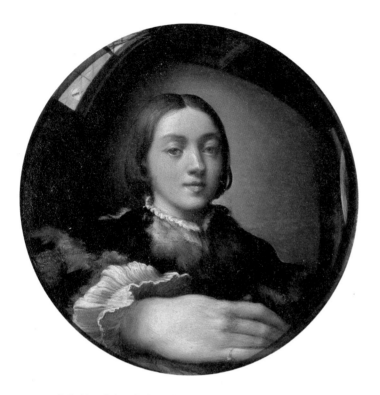

볼록거울에 비친 모습이라는 획기적인 주제와 강렬하며 정확한 표현이 잘 결합된 작품이다. 길게 늘어난 손과 새끼손가락에 긴 반지가 섬세하게 묘사되었다. 여기서 사실적인 빛의 효과가 보인다.

조르조 바사리는 이발소의 볼록 거울에 비친 자신의 모습을 그리던 파르미자니노가 젊은 시절에 했던 일에 관해 말하면서, 그의 예술적 조숙함을 찬양했다. "거울에서 굴절해 둥근 모양을 특이하게 생각하면서 나무로 거울과 크기와 모양이 비슷한 공을 만들었다. 그 속에 거울에 비친 모든 것, 특히 그 자신의 모습을 위조했다. 그 모습이 생각지도 못했을 정도로 초상화와 아주 비슷했다… 프란체스코는 매우 고상하고, 우아한 용모의 소유자였다. 이 나무 공에 재현한 그의 모습은 굉장하다!" 파르미자니노는 능숙한 솜씨를 증명이라도 하듯이 이 초상화를 교황 클레멘트 7세에게 보여줬다. 이 작품은 무엇보다도 초상화 분야에 대한 파르미자니노의 실험정신을 상징적으로 보여준다. 과거나 현재나

이 그림은 참신함으로 높은 명성을 자랑한다. 젊은 시절에 그린 이 자화상부터 파르마 미술관에 소장된 〈터키 노예〉, 카포디몬테의 〈안테아〉에 이르는 그의 그림은 청소년의 우울과 아름다움을 정확하게 짚어낸다.

패널에 유채
36.7×36.6cm
1588년 입수

알브레히트 뒤러

요한 클레베르거의 초상 1526년

클레베르거의 얼굴은 숱이 많고 부드러운 머리카락으로 덮여 있다. 그의 표정을 보면 "순수하고 고결하지만 모순과 우울함이 가득 차 있다"는 파노프스키의 말이 생각난다. 뒤러가 그린 인물들은 심리적이며 미학적으로 전에 볼 수 없었던 통합에 도달했다.

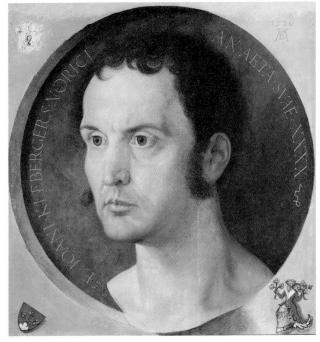

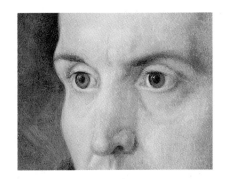

크기가 작은 이 초상화는 뒤러가 말년에 그린 것이다. 뒤러는 루터의 신앙을 지지하게 되면서 좀더 정확하고 절제된 그림을 그리기를 원했다. 따라서 질로 도르플레스(Gillo Dorfles)가 '사랑스러움이 배어 있는 장식적 양식'이라고 정의한 양식을 포기했다. 그림의 모델인 요한 클레베르거(Johann Kleberger)는 부유한 상인이자 재력가였다. 뒤러의 친한 친구인 위대한 인문학자 피르크하이머(Willibald Pirkheimer)의 사위였던 그는 연금술에 빠져 있었다. 고대동전처럼 보이는 클레베르거의 초상은 조각상을 완전히 모방했다. 목 아래가 없는 흉상과 유사한 그의 얼굴은 원형 배경에서 솟아오르는

것처럼 보인다. 파노프스키는 뒤러가 이처럼 특이한 유형을 선택한 이유를 한스 부르크마이어의 목판화로 제작된 로마시대 메달에서 찾았다. 반면 다른 학자들은 만테냐식의 영감이라고 생각했다. 즉 바사리가 『라이몬디의 생애』에서 언급했듯이, 마르칸토니오 라이몬디(Marcantonio Raimondi)가 "12개의 고대 황제 메달"을 판화로 조각했고, "그 중에서 몇 장을 플랑드르 지역에서 라파엘로가 뒤러에게 보낸 것"에서 뒤러가 이끌어낸 만테냐식 영감을 발견했던 것이다. 뒤러는 말년의 초상화에서 심리적인 측면, 개인사, 내면의 성찰 등을 완벽하게 탐구했다.

로렌초 로토

성모자와 성인들 1527~1529년

캔버스에 유채
113.5×152cm
1660년부터 황실 컬렉션 소장

로토의 전성기 그림이다. 로토가 베네치아에서 고향으로 돌아온 후 베르가모에서 보낸 시기(개인 주문으로 갔던 것 같다) 사이에 제작되었다. 로토는 베네치아에서 티치아노의 강렬한 개성을 발견했지만, 이후 북유럽적인 미술과 깊은 관련이 있던 롬바르디아 지방의 미술을 접하면서 고향에서 점점 멀어져갔다. 로토의 대다수 작품에 스며든 롬바르디아의 자연주의가 전형적으로 북유럽적인 공간 속의 인물 배치와 조화를 이루었다. 그 속에서는 뒤러의 흔적과 더불어 완전히 개인적인 활력에 대한 관심이 느껴진다. 이는 그려진 장면에 동적인 효과를 준다. 빛은 밝은색의 도움을 받아 인물의 얼굴과 옷 주름을 부각시키며 어렴풋한 빛에 잠긴 풍요로운 풍경을 비추고 있다. 큰 나무의 줄기와 그루터기에 기대어 앉은 마리아가 아기예수를 안고 있다. 마리아의 옅은 파란색 옷이 희고 매끄러운 피부와 은은하게 어우러진다. 베런슨은 "인물들과, 풍경 속에서 노니는 빛과 그림자는 한가로운 여름날의 시원한 산들바람 같다"라고 표현했다.

왼쪽의 천사가 마리아의 머리에 재스민 화관을 씌우고 있다. 천사는 공기처럼 가볍고 우아한 모습이다. 가벼운 튜닉과 약한 바람에 흔들리는 날개, 사랑스러운 얼굴은 매우 이상화되었다.

대(大) 야고보는 다소 거친 모습이다. 그는 순례자의 지팡이를 들고 외투를 걸쳤다. 무릎을 꿇고 손을 모아 자신을 보고 있는 마리아를 응시하고 있다. 이처럼 섬세한 시선 교환은 이 장면에 자애로운 느낌을 강하게 부여한다.

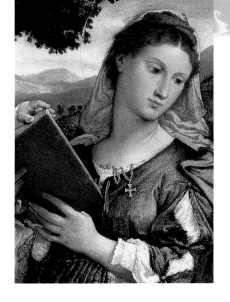

마리아처럼 성녀 카테리나도 세련되고 우아한 당대의 복장을 하고 있다. 십자가 달린 반짝이는 금목걸이는 로토의 독창성과 반고전주의를 증명하는 모티프다. 로토는 단순한 세부 묘사만으로도 내부 장면에 생동감을 주었다.

대(大) 루카스 크라나흐

홀로페르네스의 머리를 들고 있는 유디트 1530년경

패널에 유채
87×56cm
1615년 입수

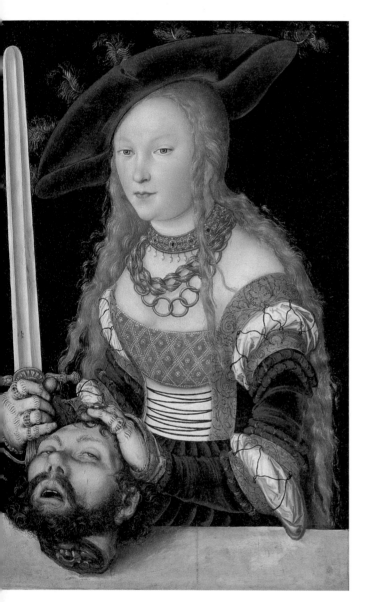

유디트는 피가 튀는 끔찍한 사건에도 아랑곳 하지 않는 듯 보인다. 그녀는 아시리아의 장군 홀로페르네스를 유혹해 죽이고 포위당한 베툴리아를 구한 부유한 유대인 과부였다. 유디트는 자신에게 반한 홀로페르네스의 연회가 끝난 후, 만취한 그를 칼로 두 번 내리쳐 목을 베었다. 크라나흐는 그녀를 호화로운 당대의 드레스를 입고 깃털로 장식된 모자를 쓴 세련된 모습으로 묘사했다. 그림 속에서 눈에 띄는 풍부한 선은 비텐베르크의 프리드리히 3세 궁정에서 무르익었던 경험의 산물이다. 크라나흐는 그곳에서 여생을 보내면서 작위와 문장을 받았다. 날개달린 작은 뱀이 그려진 그의 문장은 수많은 작품에 남아 있다. 사냥광경과 축제를 그렸고, 여러 주문자의 저택의 벽과 천장을 장식했던 그는 완벽한 궁정화가였다. 이 그림 속, 유디트의 얼굴은 베누스와 루크레치아, 그리고 여성 초상화에서 이미 광범위하게 사용된 얼굴뿐 아니라 궁정의 여인과도 닮았다. 공간에 대한 연구는 뒷전으로 밀려났지만, 유디트와 극적인 홀로페르네스의 얼굴에서 볼 수 있는 놀라운 빛의 처리방식은 이 그림을 명작의 반열에 올려놓는다.

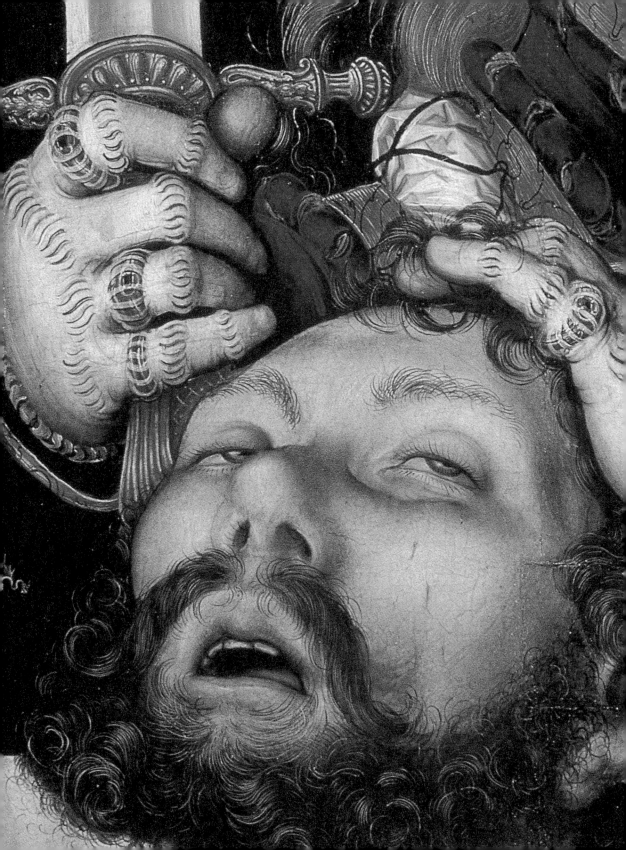

코레조

제우스와 이오 1531년경

캔버스에 유채
163.5×74cm
1601년 루돌프 2세가 구입

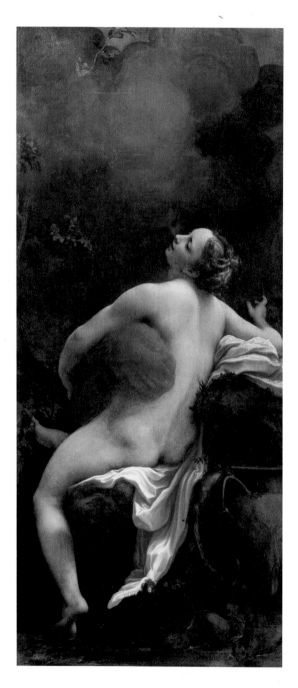

만토바의 공작 페데리코 곤차가(Federico Gonzaga)가 황제 카를 5세에게 선물하려고 코레조에게 주문했던 일군의 그림 중 하나다. 이 그림들은 제우스의 사랑과 관련된 신화 이야기와 관련되어 있다. 그중에서 〈가니메드의 납치〉(빈에 소장), 〈안티오페〉, 〈제우스와 이오〉, 〈다나에와 레다〉 등이 완성되었다. 이 그림에서는 불륜 사실을 아내 헤라에게 들키지 않으려고 구름으로 변신한 제우스가 아름다운 님프 이오를 껴안고 입을 맞추고 있다. 코레조는 1526~1530년에 파르마 성당의 돔에 매혹적인 〈성모승천〉을 그렸다. 거기서는 부드러운 구름에 둘러싸인 수많은 인체가 만들어내는 놀라운 소용돌이가 그림 전체를 시간과 공간을 초월한 곳으로 이끈다. 코레조는 〈제우스와 이오〉에서 훨씬 더 정밀한 테크닉을 구사해 회화 공간 내부로 관람자를 끌어들이려고 노력했다. 그는 레오나르도의 기법에 신경을 쓰고 베르니니의 양식을 예고하면서, 스푸마토 기법으로 부드럽게 표현한 공기와 이오의 대담한 어깨자세가 결합되는 구성을 고안했다.

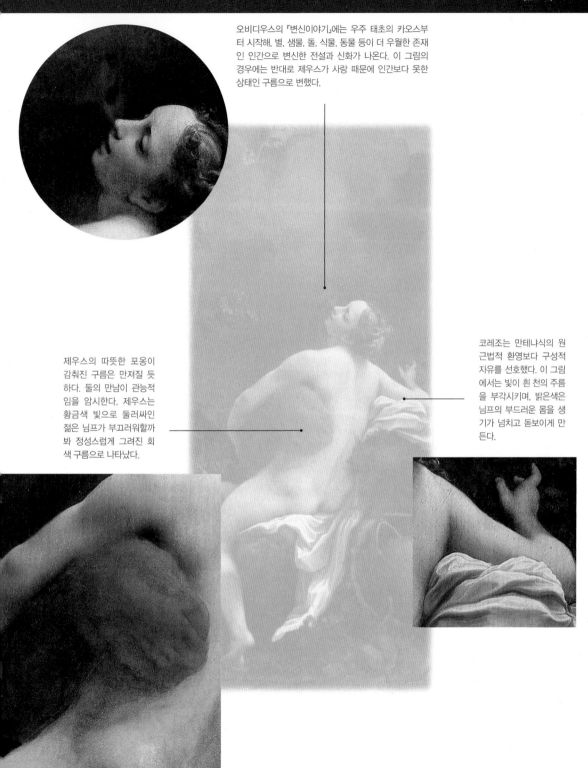

오비디우스의 『변신이야기』에는 우주 태초의 카오스부터 시작해, 별, 샘물, 돌, 식물, 동물 등이 더 우월한 존재인 인간으로 변신한 전설과 신화가 나온다. 이 그림의 경우에는 반대로 제우스가 사랑 때문에 인간보다 못한 상태인 구름으로 변했다.

코레조는 만테냐식의 원근법적 환영보다 구성적 자유를 선호했다. 이 그림에서는 빛이 흰 천의 주름을 부각시키며, 밝은색은 님프의 부드러운 몸을 생기가 넘치고 돋보이게 만든다.

제우스의 따뜻한 포옹이 감춰진 구름은 만져질 듯하다. 둘의 만남이 관능적임을 암시한다. 제우스는 황금색 빛으로 둘러싸인 젊은 님프가 부끄러워할까봐 정성스럽게 그려진 회색 구름으로 나타났다.

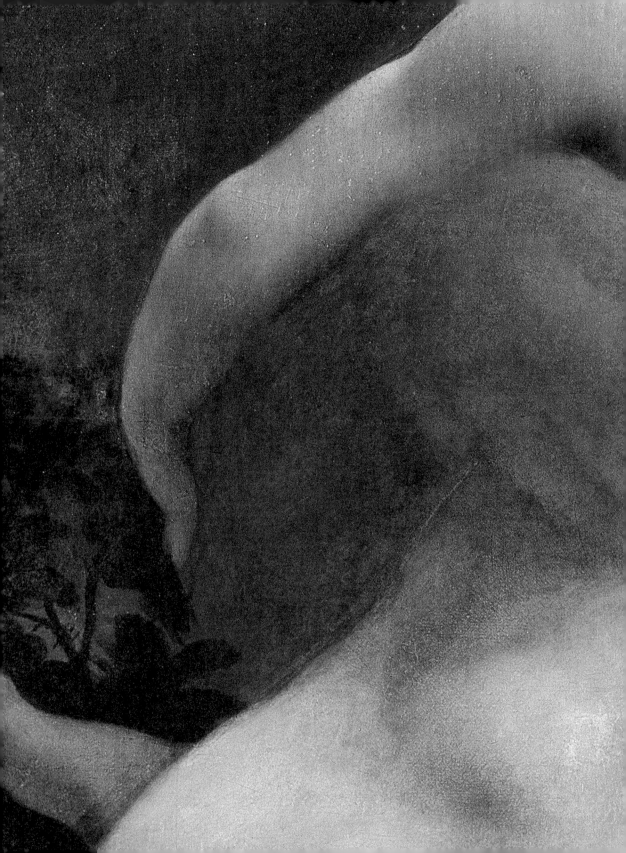

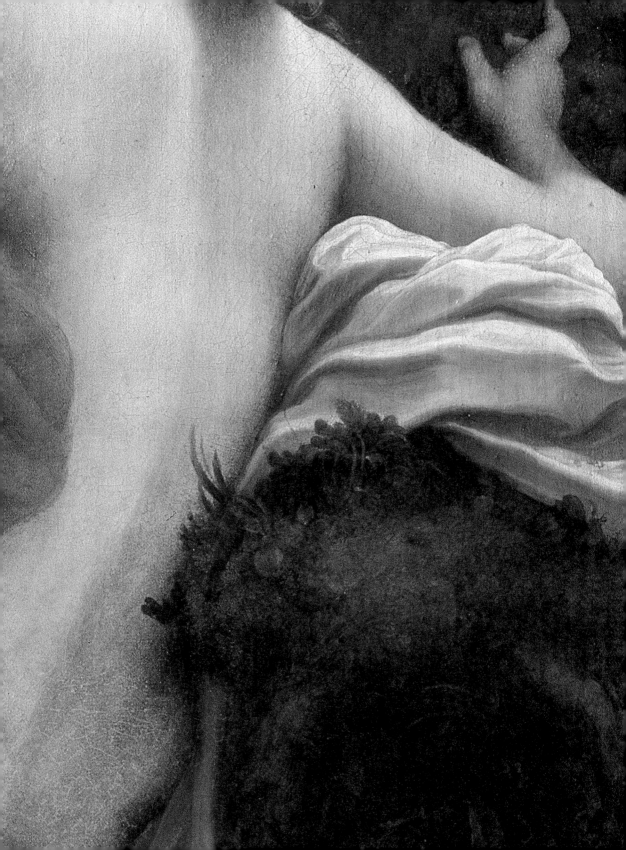

파르미자니노

활을 깎는 쿠피도 1532~1533년

패널에 유채
135×65.3cm
1603년부터 루돌프 2세의 쿤스트카머에 소장

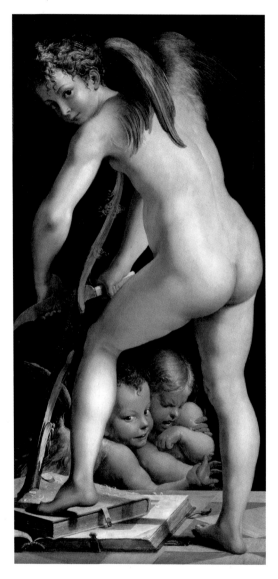

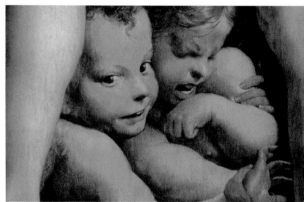

한 명은 짜증이 난 모습이며 다른 한 명은 관람자에게 눈짓을 한다. 두 꼬마는 사랑의 상반된 힘을 의인화한 것으로 보인다. 즉 사랑을 키우는 힘과, 사랑을 식게 하는 힘이다.

이 그림은 말년의 파르미자니노가 파르마에서 바이아르도(Baiardo)의 주문으로 제작한 것이다. 이때 그는 연금술을 열정적으로 연구하면서 그림에 손을 놓았다. 바사리는 『미술가 열전』에서 "… 그 바보는 연금술로 인물을 만들어냈다는 사실을 깨닫지 못했다. 돈을 쓰지 않고 몇 가지 색으로만 그린 인물들이 다른 사람들의 지갑에서 100개의 스쿠도를 빼오기 때문이다"라고 평가했다. 그림의 구성은 단순한 편이다. 사랑의 신 쿠피도가 뒤로 돌아서 큰 칼로 활을 깎고 있는 이 그림에는 약간의 관능성과 경박함이 배어 있다. 인물은 매우 가까운 거리에서 몸을 돌려 관람자를 쳐다보고 있다. 파르미자니노는 어린아이를 상징하는 쿠피도의 사랑스런 얼굴을 감싼 금발 곱슬머리를 아주 꼼꼼하게 그렸다. 쿠피도의 두 다리 사이에서는 한 꼬마가 다른 꼬마를 밀치고 벗어나려고 몸부림치고 있다. 파르미자니노의 세련미, 그리고 제자 니콜로 델라바테(Niccolò dell'Abate)와 프리마티초(Francesco Primaticcio)의 그림은 마니에리스모의 발전에 깊은 영향을 미쳤다.

패널에 유채
48×35cm
1783년 크리스티안 폰 메헬의 재산목록에 포함

소(小) 한스 홀바인
디르크 티비스의 초상 1533년

대(大) 한스 홀바인의 아들 소(小) 한스 홀바인은 '영국으로 간 최초의 유명화가'다. 독일 출신의 화가인 그는 1526년에 런던의 헨리 8세의 궁정에 도착해 1543년 페스트로 사망할 때까지 그곳에 살았다. 그는 아버지의 공방에서 화가수업을 받았고, 이후 형제였던 암브로시우스(Ambrosius)와 바젤과 루체른 등지에서 작업했다. 그는 명성의 상당부분을 초상화를 통해 얻었다. 아주 초기의 초상화에서도 인물의 깊은 심리탐구뿐 아니라 놀라운 테크닉과 형식미가 잘 드러났다. 이 그림에서 뒤스부르크의 상인이었던 디르크 티비스(Dirk Tybis)는 정면을 바라보는 모습이다. 덕분에 상당히 점잖아 보인다. 그는 왼손으로 편지봉투를 잡고 있다. 한편, 탁자 위에 놓인 종이에는 그의 이름, 연령(33세), 그림 제작연도 등이 기록되어 있다. 검은 배경은 이 남자의 당당한 자태를 강조한다. 플랑드르 회화의 영향은 아주 작은 세부까지도 매우 꼼꼼하게 묘사된 전경의 탁자 위에 놓인 물건들과 남자의 얼굴과 의복을 돋보이게 만드는 빛의 처리 방식에서도 포

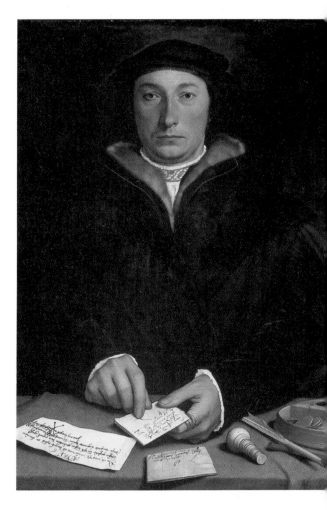

착된다. 훗날 빙켈만(Johann Joachim Winckelmann)은 만약 홀바인이 고대 작품을 연구할 수 있었다면 이탈리아의 동시대 화가 라파엘로나 티치아노를 능가했을 것이라고 말하기도 했다. 실은 홀바인은 이탈리아에 오랫동안 머물면서 전형적으로 롬바르디아의 전통인 풍부한 양감과 웅장함을 배웠던 것 같다.

동전이 담긴 상자, 펜과 인장 등은 이 남자가 상인임을 알려주는 물건이다. 홀바인의 그림을 잘 살펴보면, 그가 북유럽 전통과 이탈리아 미술을 얼마나 멋지게 통합했는지 분명히 알 수 있다.

얀 판 스코렐

예수의 성전봉헌 1535년경

패널에 유채
114×85cm
1910년 입수

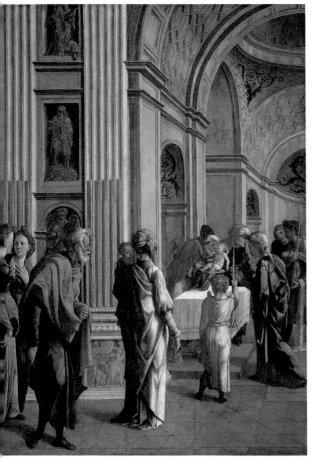

에 율리우스 2세가 주도했던 도시계획에 경의라도 표하고 싶어했던 것처럼 말이다. 이 신전은 고전적인 형태를 아주 탁월하게 해석한 것이다. 원근법적 공간에서 빛은 예수봉헌이 이뤄지는 건물 내부의 건축 구조를 분명하게 드러내는 역할을 한다. 한편 판 스코렐은 뉘른베르크에서 알브레히트 뒤러를 만났다. 등장인물의 얼굴, 특히 사제복장을 하고 아기예수를 마리아에게서 받아 안는 노인 시므온의 얼굴 특징에 이러한 흔적이 남아 있다. 누가복음에 따르면, 메시아를 안은 시므온은 미래의 예수수난에 대해 넌지시 말하고 "…주재여 이제는 말씀하신대로 종을 평안히 놓아 주시는 도다…"라고 했다. 왼쪽의 마리아의 얼굴에는 수심이 가득하다.

엄숙한 고대의 성전 내부에서 아기예수가 봉헌되고 있다. 얀 판 스코렐이 이탈리아, 특히 로마에서 익힌 지식들이 이 그림에 잘 드러나고 있다. 역시 플랑드르 출신이었던 교황 아드리아누스 6세의 보호를 받으며 로마에서 오랫동안 머무르는 동안, 그는 벨베데레의 관리자 직함을 받았고 바티칸에서 일했다. 이 그림 속, 신전의 구조가 브라만테(Donato Bramante)가 건축한 건물의 구조와 비슷한 것은 우연이 아니다. 마치 그가 16세기 초

판 스코렐은 라파엘로의 〈아테네 학당〉에서도 영향을 받았다. 브라만테의 건축에 영감을 받은 원근법적 방법으로 후진은 물질적 공간에서 정신적, 환상적인 공간으로 변했다.

패널에 유채
65.5×47.5cm
아룬델 백작 컬렉션

소(小) 한스 홀바인

제인 시모어의 초상 1536년

제인은 왼손에 루비 반지와 둥그스름하게 간 사파이어 반지를 꼈다. 이 초상화는 홀바인이 당대의 장신구와 옷차림에 관심이 많았음을 알려주는 중요한 그림이다. 홀바인의 그림은 복식사 연구에 기본적인 참고자료로 사용되고 있다.

울프홀의 존 시모어(John Seymour)의 딸 제인(Jane)은 1530년에 헨리 8세의 첫 번째 왕비 아라곤의 캐서린의 시녀로 궁정에 들어간 후, 왕의 두 번째 왕비 앤 불린의 시녀가 되었다. 반역죄로 앤 불린이 처형당한 직후였던 1536년에 제인 시모어는 헨리 8세와 결혼식을 올렸다. 그러나 왕의 유일한 아들(미래의 에드워드 6세)을 낳은 후, 1537년에

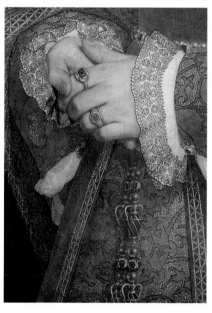

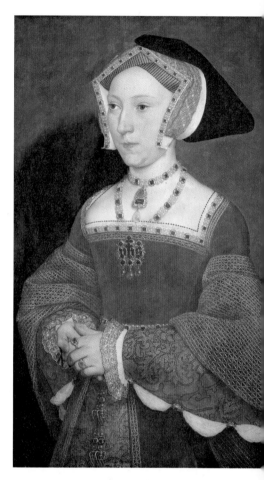

세상을 떠났다. 제인 시모어의 초상화 속의 세부 묘사는 보기 드물 정도의 섬세하다. 드레스 위 바느질 자국, 레이스에 놓인 자수, 세련되게 결합된 머리장식 등이 그러하다. 모자와 드레스뿐 아니라 허리띠에도 화려한 진주장식이 보인다. 제인 시모어는 값비싼 펜던트가 달린 두 줄의 보석 목걸이를 걸고, 가슴에는 'ihs'라는 문자가 새겨진 금 브로치

를 달았다. 빛이 얼굴의 이목구비를 뚜렷이 드러내고 왕비의 새하얀 피부와 위엄 있는 자태를 비춘다. 이 그림의 조형적 특성은 고풍스럽다. 반면, 이 그림을 제작한 이후부터 그가 세상을 떠나는 1543년까지 제작한 초상화에서는 인간에게 신비하며 심오한 존재의 의미와 이유를 되돌려주려는 종교적 노력이 돋보인다.

벤베누토 첼리니

프랑수아 1세의 소금그릇 1540~1543년

금과 에나멜
31.3×33.5cm
1596년 암브라스 컬렉션 재산목록에 등록

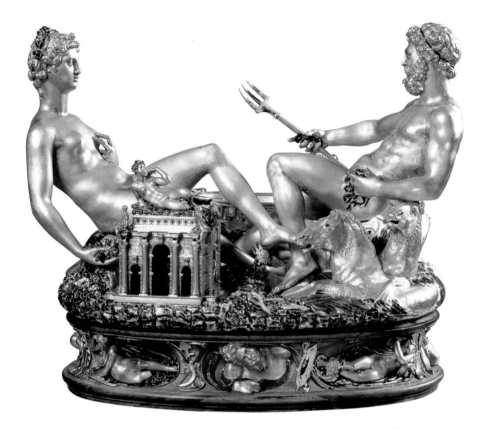

첼리니는 『자서전』에서 모험으로 가득 찬 자신의 삶을 회고했다. 16세에 소란을 일으켜 피렌체에서 추방된 그는 볼로냐, 피사, 시에나, 로마 등지를 떠돌아다니며 귀금속 세공사의 공방에서 일했다. 또한 첼리니는 교황 파울루스 3세를 섬겼지만, 1538년에 보석 절도죄로 산탄젤로성 감옥에 감금되었다. 1년 후 풀려난 그는 프랑스로 갔고, 프랑스의 왕이었던 프랑수아 1세에게 시민권을 받았다. 천재적인 재능 덕분에 그는 여러 번 사면을 받았다. 심지어 교황 파울루스 3세는 "자신의 분야에서 독보적인 첼리니 같은 사람은 법으로 구속되어서는 안 된다"라는 말을 남기기도 했다. 프랑수아 1세가

주문한 이 작품은 소금과 후추를 담는 그릇으로, 바다의 신 넵튠에 소금을, 그 앞에 있는 대지의 여신 가이아에 후추를 담았다. 첼리니는 자서전에서 이 작품에 대해 이렇게 말했다. "어떤 형태로 만들지 생각하면서 말한 것처럼, 바다와 대지가 앉아 있는 모습을 형상화했다. 땅 사이에 바다의 일부분이, 바다 사이에 땅의 일부분이 있는 것처럼 그들의 다리가 맞물려 있다. 나는 거기에 아주 적절하게 이러한 우아함을 부여했다." 이 귀한 소금그릇은 2003년에 도난당한 이후 여전히 행방을 알 수 없는 상태다(2006년 1월에 되찾았음_역주).

Benvenuto Cellini 84

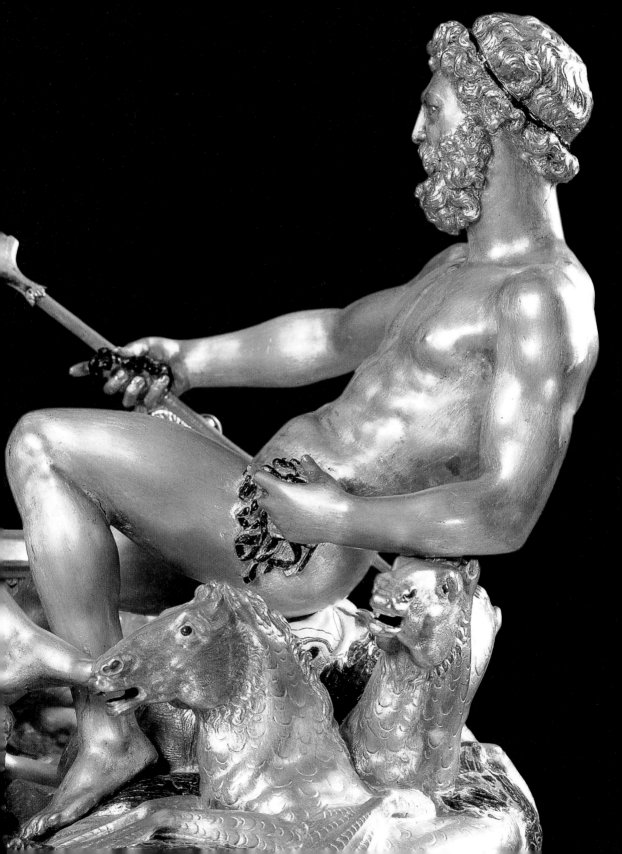

틴토레토

수산나와 노인들 1555~1556년

캔버스에 유채
146.6×193.6cm
1712년 이전에 컬렉션 소장

성서 외전에 전하는 수산나 이야기는 바빌로니아에서 펼쳐진다. 수산나는 부유한 유대인의 아내이며 미모가 빼어났다. 그녀에게 욕정을 품은 동네의 두 노인이 시녀를 쫓아 버리고 정원에서 목욕하는 수산나를 겁탈하려는 계략을 꾸몄다. 수산나가 두 노인의 유혹과 이어진 강요에도 굴하지 않자, 두 노인은 젊은 남자와의 간통현장을 목격했다고 거짓으로 고발했고 수산나는 법정으로 끌려갔다. 그러나 현명한 선지자 다니엘이 두 노인을 한 사람씩 심문하면서 진술이 서로 어긋나고 있다는 점에서 이들이 거짓말을 했음을 밝혀, 사형

을 언도받은 수산나를 마지막 순간에 구해주었다. 연극적인 구성을 취한 이 그림은 수산나가 자연을 물끄러미 바라보는 서정적인 순간을 포착했다. 빛은 찬란하게 빛나는 수산나의 몸을 강조하고, 호화로운 머리장식, 반짝이는 진주귀고리, 손목의 팔찌, 보석들, 부드러운 흰색 천 등을 돋보이게 만든다. 수산나라는 이름은 히브리어로 순결의 꽃인 백합을 의미한다. 수산나의 순수함은 그녀를 엿보는 추한 두 노인의 행동과 극명하게 대비된다.

이 그림의 주인공은 빛이다. 수산나 앞에 놓인 거울은 그녀의 새하얀 피부에 퍼지는 빛을 확장시킨다. 또한 빛과 그림자, 가까운 것과 먼 것, 아름다움과 추함, 평온함과 곧 닥치게 될 위험을 대비시킨다.

배경은 연극의 한 장면처럼 고안되었다. 배경을 향해 가파르게 적용된 원근법이 그림에 역동적인 힘을 준다. 배경의 나무와 울타리가 막을 형성하면서, 수산나의 이야기가 펼쳐지는 무대공간의 경계를 설정한다.

수산나가 몸단장에 사용하는 빗, 머리핀, 화장용 연고를 담는 통, 진주목걸이, 반지를 비롯한 수많은 모티프가 상세하게 묘사되었다. 아마도 관람자가 모티프를 하나씩 차례로 보게 하려는 의도였던 것 같다.

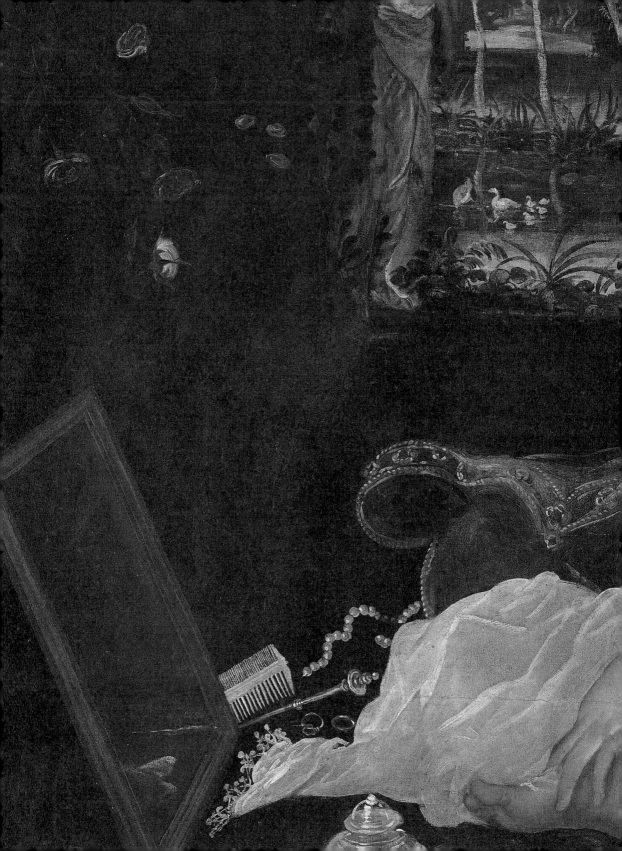

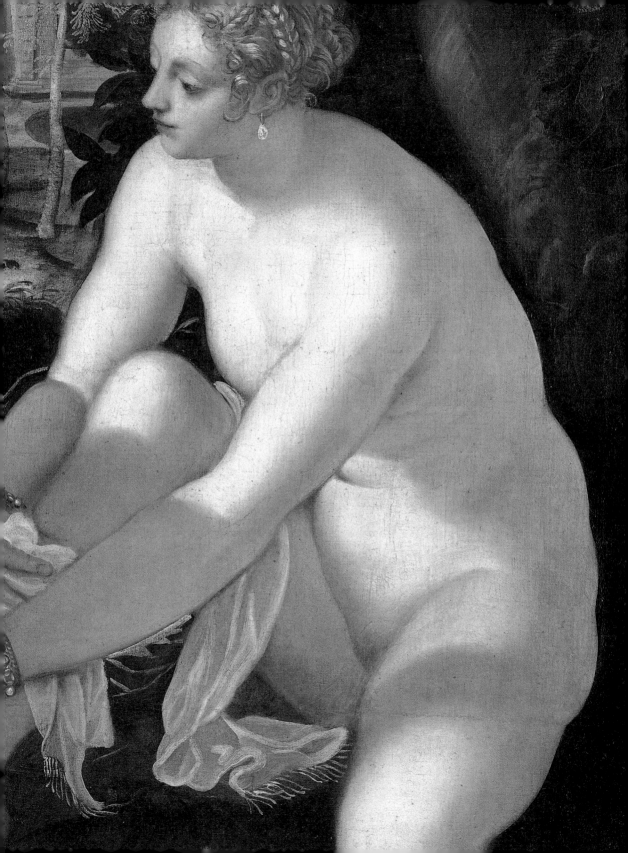

주세페 아르침볼도

여름 1563년

패널에 유채
67×50.8cm
루돌프 2세의 쿤스트카머, 1830년부터 컬렉션 소장

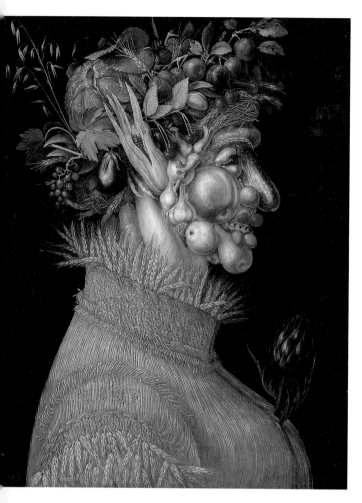

밀라노 출신의 아르침볼도는 '최고의 창의력을 가진 굉장한 화가'로 일컬어진다. 1562년에 황제 페르디난트 1세의 부름을 받고 프라하에 도착한 아르침볼도는 페르디난트 1세와 뒤를 이은 막시밀리안 1세, 루돌프 2세의 궁정에서 일하면서 수많은 초상화를 제작했다. 뿐만 아니라 축제와 행사를 준비하고 회전목마를 발명하는 등의 다른 일도 맡았다. 원래 스테인드글라스와 태피스트리의 밑그림—음악가와 극장의 의상디자이너로 일하기도 했다—으로 미술계에 입문했던 아르침볼도는 왕조의 찬양에 크게 기여했다. 그가 남긴 수많은 작품 중에는 계절 연작과 4원소 연작이 있다. 역시 빈 미술사 박물관에 소장중인 〈물〉처럼, 이 그림에서도 꽃과 과일과 채소를 결합해 기묘한 옆모습을 만들어내는 그의 특기가 잘 드러난다. 그중에서 단춧구멍으로 솟아난 식물은 아티초크다. 계절 연작은 인생의 여러 단계에 대한 알레고리다. 봄은 유년기, 여름은 청년기, 가을은 성인기, 겨울은 노년기(나머지 세 작품은 파리 루브르 박물관 소장)를 암시한다. 현대의 초현실주의 화가들은 아르침볼도의 기발한 상상력에 매료되었고 그를 자신의 선구자로 인정했다.

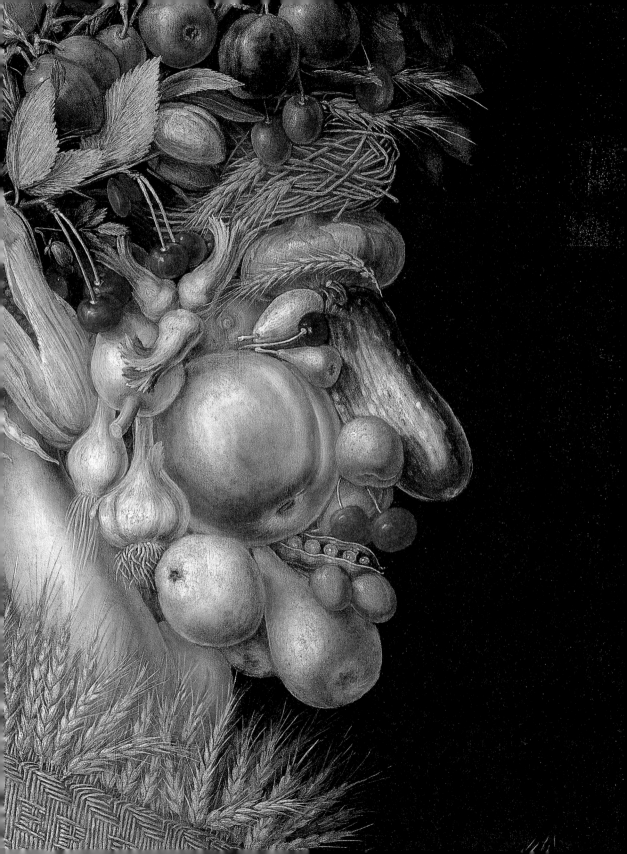

대(大) 피테르 브뤼헬

바벨탑 1563년

패널에 유채
114×155cm
루돌프 2세 구입, 이후 레오폴트 빌헬름 대공 컬렉션 소장

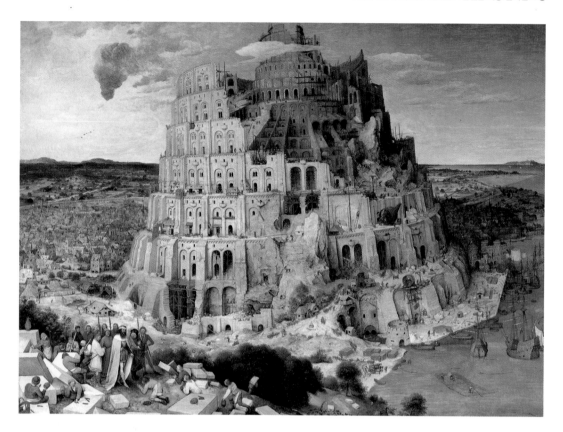

브뤼헬의 최고작 중 하나인 이 그림의 주제는, 인간이 벽돌과 역청을 준비하면서 "도시와 탑을 건설해 그 탑 꼭대기가 하늘에 닿게 하자"라고 말했다는 성경구절에서 나왔다. 하나님은 인간의 오만함을 벌하기 위해 인간의 언어를 뒤섞어 서로 알아듣지 못하게 하고, 온 땅 위로 흩어지게 함으로써 작업을 중단시켰다. 이 웅장한 건물의 구조는 고대세계의 상징이자 기독교인들의 순교지였던 콜로세움과 비슷하다. 거대한 탑은 그림의 중요한 알레고리를 전달한다. 그것은 바로 인간은 오만으로 인해 지성을 제대로 사용하지 못한다는 것이다. 실제로 이 거대한 건축물은 도시 안에 산처럼 높이 솟아 있고 그 꼭대기가 하늘에 닿을 듯 보인다. 그러나 좀더

자세히 관찰해 보면, 우리는 거대한 건물과 완벽해 보이는 겉모습에서 이 건물은 완성될 수 없을 뿐 아니라, 설령 완성된다 해도 버티지 못한다는 사실을 알 수 있다. 사실 나선형 외부구조와 분할된 내부구조가 조화를 이루는 것이 어떻게 가능하겠는가? 어쨌든 브뤼헬은 인간이 자랑하는 이성의 몰락을 탁월하게 재현해냈다.

브뢰헬은 마법처럼 바벨탑에 있는 아주 작은 사람들을 불러냈다. 바벨탑을 건설하는 일이나 지극히 일상적인 일에 몰두한 사람들이 풍자적으로 그려졌다. 심지어 문 앞에 널린 빨래까지 보인다.

브뢰헬은 어려운 건축기술을 다루는 것뿐 아니라, 바다에서 바쁘게 움직이고 있는 사람들처럼 작은 세부 묘사로 가득 찬 풍경을 묘사하는 것도 좋아했다.

성경에 따르면, 기원전 2천년에 바빌로니아를 정복했다고 알려진 전설상의 왕 니므롯이 바벨탑의 건설현장을 감독했다고 전해진다. 특히 이 부분에서 니므롯 왕은 벽돌 나르는 사람들을 감독하고 있다.

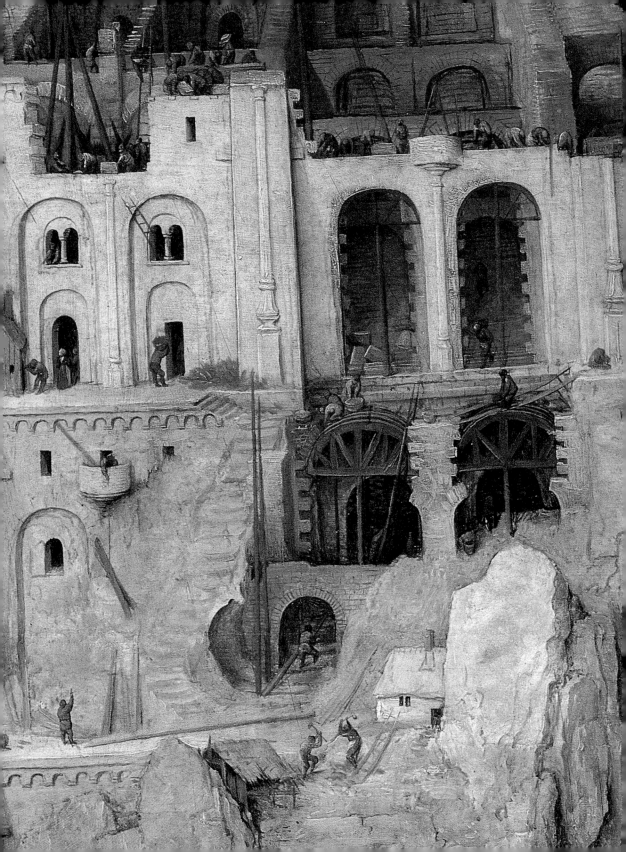

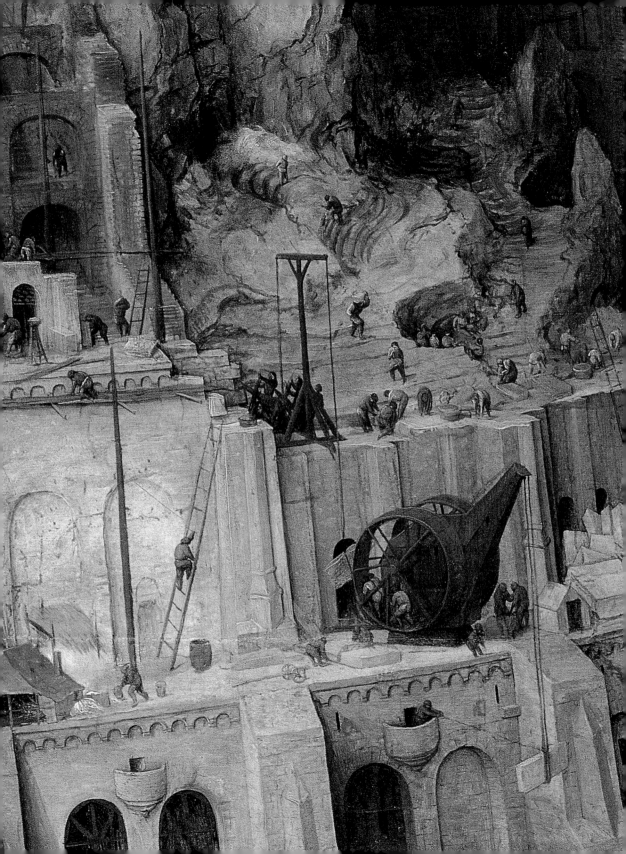

눈 속의 사냥꾼들 1565년

패널에 유채
117×162cm
1595년 프란츠 에른스트 대공이 기증

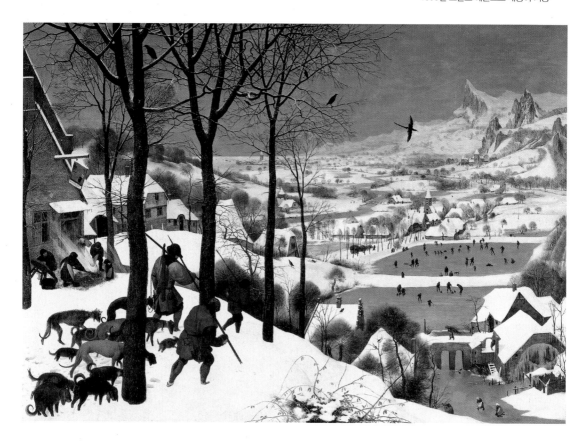

모두 일곱 점으로 구성된 브뤼헐의 계절연작은 그의 이력에 정점을 찍는 작품이다. 이 연작은 1565년경에 안트베르펜에서 개인주택을 장식하기 위해 주문되었다. 일곱 점의 그림이 각각 두 달을 묘사하면서 한 해의 흐름을 모두 다룬 것으로 보인다. 하지만 현존하는 작품들은 미완성으로 남아 있는 상태이며, 〈눈 속의 사냥꾼들〉(1월), 〈소떼의 귀가〉(10월과 11월), 〈잔뜩 흐린 날〉(2월)(모두 빈 미술사 박물관 소장), 〈건초 만들기〉(7월, 현재 프라하 국립미술관 소장), 〈추수〉(8월, 뉴욕 메트로폴리탄 미술관 소장)만 제작되었다. 이 연작의 첫 번째 그림에 해당하는 〈눈 속의 사냥꾼들〉은 머지않아 겨울

그림의 고전으로 자리 잡는다. 카렐 판 만더(Carel van Mander, 17세기에 북유럽 화가들의 전기를 저술한 사람_역주)는 당시 이탈리아 여행에서 막 돌아온 브뤼헐의 그림에서 여행의 놀라운 결과를 발견하면서 이렇게 말했다. "알프스 산맥을 가까스로 넘은 후, 그는 뒤에 있는 산과 암석들을 게걸스럽게 삼켰다. 고향에 돌아가 그림에 다시 토해내기 위해서였다." 그림 속에서 관찰시점은 전경의 높은 곳에 있다. 관람자의 시선은 급경사를 따라 내려가 골짜기에 다다르며, 배경의 산에 이르러 다시 위로 올라간다.

그림 중앙에서 홀로 날고 있는 새는 화가의 시적 감수성을 드러낸다. 펼친 새의 날개는 그림에 공간감을 주고 겨울의 황량한 자연의 장엄함을 강조한다.

언덕 위의 사냥꾼들의 눈앞에 펼쳐진 광경은 관람자가 보는 광경과 동일하다. 아래 골짜기에 가득한 사람들은 찬 공기에 얼어버린 것처럼 보인다.

계절이라는 주제는 인간과 자연의 관계를 보여주는 주제다. 브뢰헬은 고향 브라반테의 풍경 속에서 인간과 자연을 종합했다. 인물들은 겨울이 지나가기만 기다리는 것처럼 목적 없이 몸을 움직이고 있다.

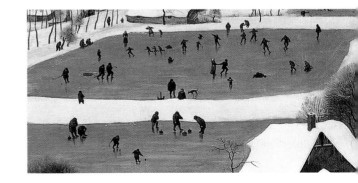

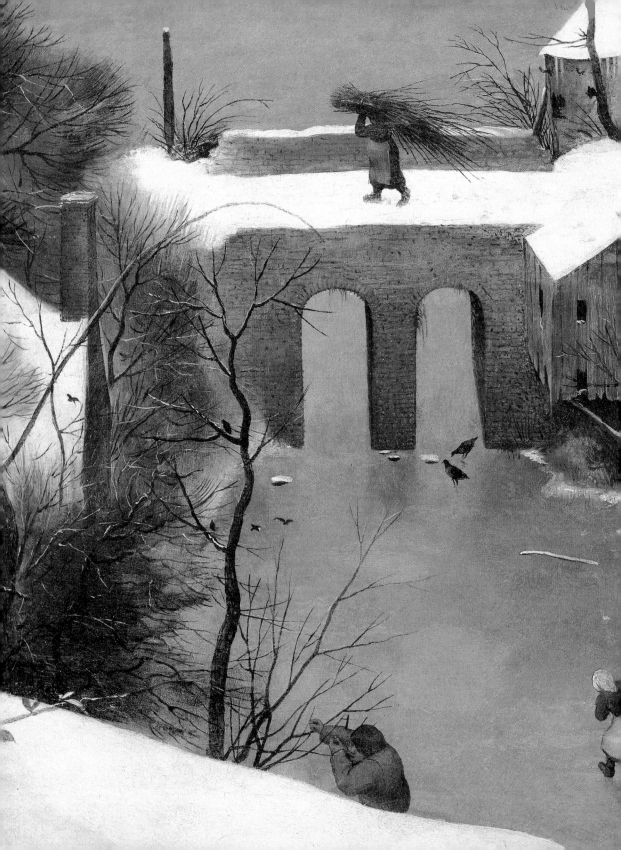

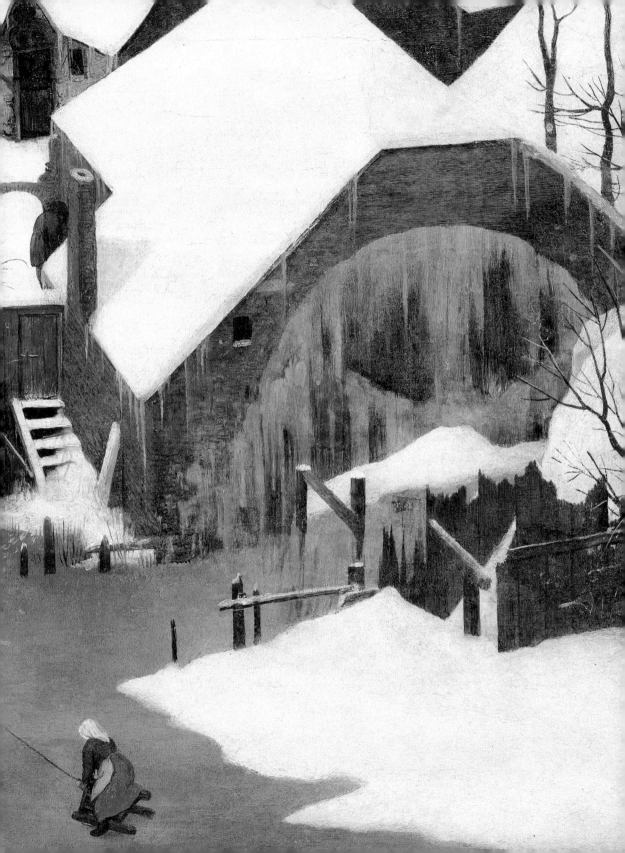

티치아노

골동품상 야코포 다 스트라다의 초상 1566~1567년

캔버스에 유채
125×95cm
레오폴트 빌헬름 대공 컬렉션

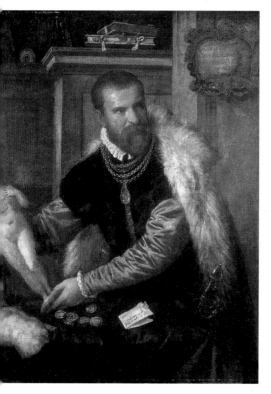

티치아노가 친구 야코포 다 스트라다(Jacopo da Strada)를 그린 이 초상화는 스냅 사진처럼 보인다. 만토바에서 태어난 스트라다는 매우 다재다능한 사람이었다. 도안가, 화가, 수집가, 학자였던 그는 황제 페르디난트 1세, 막시밀리안 2세, 루돌프 2세의 골동품상으로 일하면서 다수의 그림, 조각, 서적, 진기한 물건들을 구입했다. 이 초상화는 그가 일 때문에 베네치아에 체류할 때 제작된 것으로 보인다. 티치아노의 이름이 보이는 편지에서 짐작할 수 있듯이, 그는 친구인 화가 티치아노를 보고 있는 것 같다. 스트라다의 시선에서는 매력적인 활기가 느껴진다. 사선으로 놓여진 흉상 조각, 주름이 풍부한 옷을 입은 소형 입상, 모델의 등 뒤에 보이는 책 등이 놓여 있는 서재의 실내장식을 통해 그의 문화적 관심이 강조되었다. 후기작에서 티치아노는 밝은 색조를 포기하고 이 그림과 같이 가벼우면서 두껍지 않도록 색을 사용했다. 아직 완전히 해체되었다고 할 수 없지만, 인물표현은 그의 말년의 양식, 즉 극적인 붓질로 대기 속에 이미지를 녹여버린 양식을 예견하고 있다.

아주 작은 세부 묘사에도 생기를 불어넣는 데서 티치아노의 뛰어난 역량이 드러난다. 그 대표적 예가 스트라다가 열의에 찬 노련한 자세로 티치아노에게 보여주고 있는 조각상이다. 이 조각상은 프락시텔레스가 조각한 〈팔찌를 찬 아프로디테〉의 로마 시대 복제품으로 확인되었다.

패널에 유채
114×164cm
1594년 프란츠 에른스트 대공이 구입

대(大) 피테르 브뢰헬

농부의 혼인 1568년경

바닥에 앉은 아이는 사발을 핥느라 정신이 없다. 아이가 쓴 모자에는 공작새 깃털이 달려 있는데, 공작새가 불멸의 상징임을 떠올린다면 이 아이는 부부의 사랑에 대한 기원을 나타낸다.

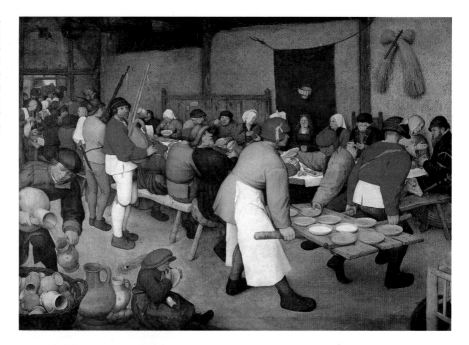

곡식창고에서 혼인잔치가 열렸다. 종이로 만든 관을 쓴 신부가 점잔을 빼고 있는 모습이 우스꽝스럽다. 신부를 중심으로 모든 장면이 펼쳐지고 있다. 바로 옆, 등받이가 높은 의자에는 모피를 덧댄 상의를 입고 모자를 쓴 공증인이 있다. 그는 결혼계약을 체결하는 데 필요한 사람이다. 부부의 행복과 미래의 풍부한 수확을 기원하는 크림색과 사프란으로 노란색을 낸 음식을 나르는 사람들이 보인다. 벽에 쌓인 밀짚은 풍요를 상징하며, 추수가 끝난 다음이 혼인잔치의 최적기임을 나타낸다. 배경의 탁자 오른쪽에 칼을 차고 앉아 있는 남자는 아마도 화가 자신의 모습으로 추정된다. 잔치가 잘 치러지도록 하기 위해 백파이프 연주자, 맥주를 항아리에 담는 남자, 곡식창고 입구에 운집한 구경꾼 등 모두가 애쓰고 있다. 브뢰헬은 모든 인물을 익살스럽게 묘사했을 뿐 아니라, 잔칫상을 사선으로 배치해 매우 사실적이고 매력적인 시점을 창출함으로써 구성에 활력을 부여했다. 정돈되고 쾌활하며 자연스러운 분위기 속에서 잔치가 치러지고 있다. 명민한 지성의 소유자였던 브뢰헬은 이 그림에서 무지하거나 추한 사람들을 풍자적으로 묘사한 것이 아니라, 인간의 생애에 대한 여러 단계를 이야기하고 있다.

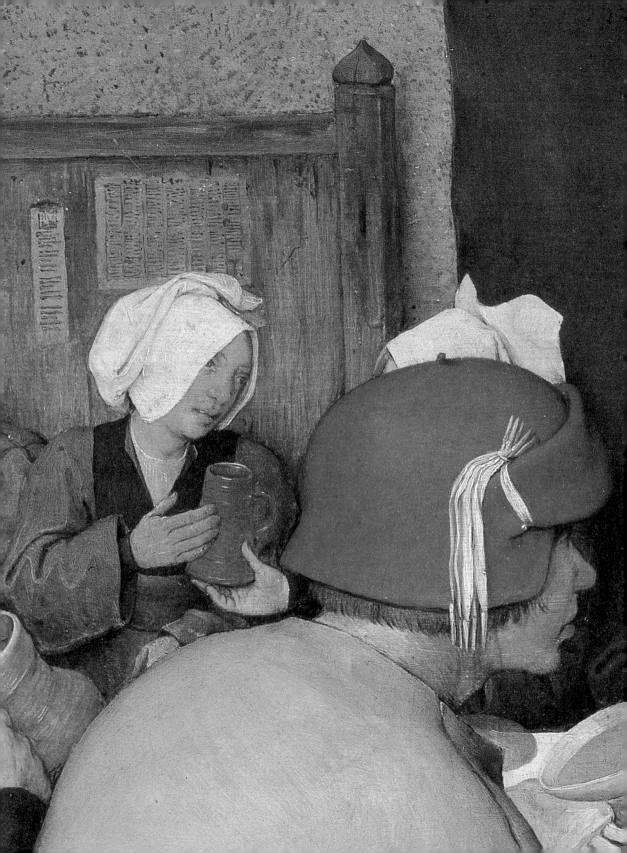

캔버스에 유채
102×136cm
레오폴트 빌헬름 대공 컬렉션

파올로 베로네세

나인성의 과부 아들을 살린 그리스도 1565~1570년

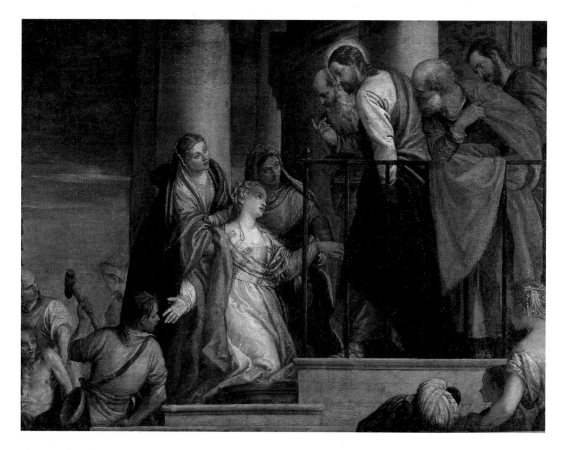

바르톨로메오 델라 나베 컬렉션에 소장되어 있던 이 그림은 예수와, 아들을 잃은 젊은 과부의 만남을 이야기한다. 그리스도가 죽은 아들을 되살리자 여인이 그리스도의 발아래 무릎을 꿇고 감사하고 있다. 베로네세는 사람들이 웅장한 기둥 사이에서 이 순간을 편안하게 구경하는 모습으로 주요장면을 구성했다. 과부와 동행자들은 화려하게 차려입었다. 그리고 이들과 그리스도를 비추는 빛이 암울하고 어두운 배경과 강하게 대비되면서 축제와 놀라움의 느낌을 부각시킨다. 다시 살아난 과부의 아들은 그림 왼쪽 끝에 어두운 빛 속에 잠겨 있

다. 베로네세는 극장의 무대와 비슷한 공간에서 당대의 복장을 한 베네치아의 귀족들의 세계와 그들의 이상을 찬양했다. 그는 계단을 절단했고 아래의 사람들은 어깨만 보이도록 그렸으며, 예수와 주변에 모인 사람들이 서 있는 난간은 일부분만 묘사했다. 이러한 방식으로 관람자는 회화적 공간에 완전히 빠져들어 이 사건에 참여하는 느낌을 받을 수 있다.

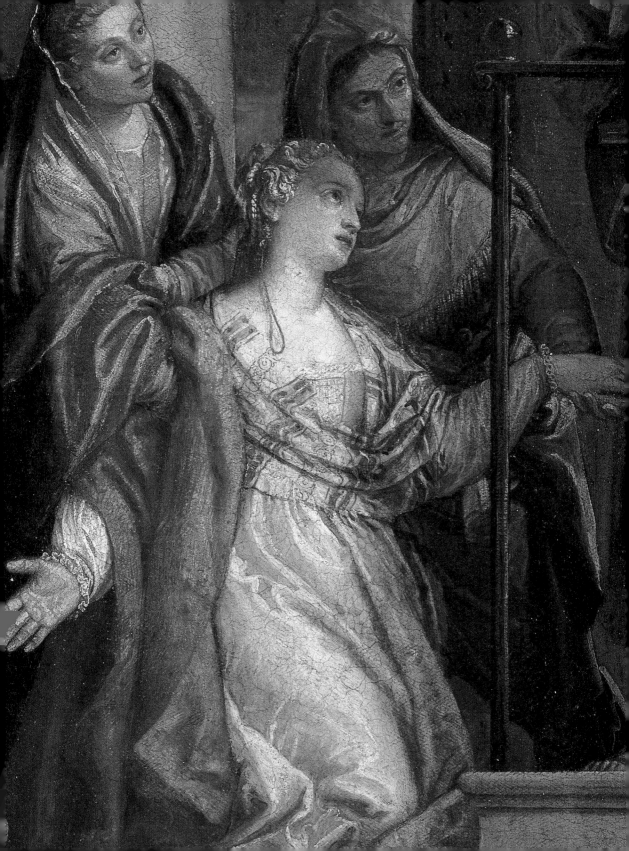

티치아노

목동과 님프 1570년

캔버스에 유채
149.6×187cm
레오폴트 빌헬름 대공 컬렉션

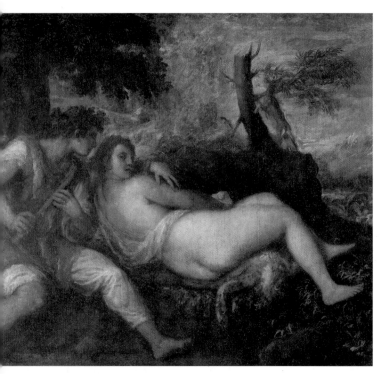

파노프스키는 이 그림이 트로이 왕 프리아모스의 아들 파리스와 샘이나 시냇물에 사는 님프 나이아스의 불운한 사랑을 암시한다고 해석했다. 신화에 따르면, 나이아스는 파리스와 사랑에 빠졌지만 스파르타의 여왕 헬레네의 유혹에 넘어간 파리스에게 버림받았다. 파리스는 트로이로 헬레네를 데려갔고, 이 사건이 원인이 되어 그 유명한 트로이 전쟁이 시작되었다. 이 그림은 파리스와 님프 나이아스가 사랑하던 시절을 그리고 있다. 둘은 나무 아래서 한가롭게 시간을 보내고 있다. 한편, 두 주인공이 목동 다프니스와 님프 클로에라는 해석도 있다. 그림 속의 피리가 다프니스가 판에게 연주법을 배웠던 피리라는 것이다. 다양한 해석의 가능성이 있지만, 티치아노가 주문자보다 자신을 위해 이 그림을 그렸다는 사실은 분명하다. 티치아노는 인생 말년에 서사적인 주제 선택보다 인물의 엄격한 구성에 관심을 가졌다. 신비하고 아련한 풍경 속 인물은 티치아노가 스승 조르조네에게 배웠던 것을 연상시킨다. 1570년에 제작된 이 그림에서는 선명한 선과 명확한 형태가 더 이상 보이지 않는다. 대신 불명료한 느낌, 엷어진 붓질, 그려진 시를 넘어선 현실감 등이 감지된다.

단색의 배경이 밀착한 연인을 부각시킨다. 관람자 쪽으로 시선을 주며 부드럽게 머리를 돌린 여자와 젊은 남자의 옆모습에 밝은 빛이 비친다.

캔버스에 유채
143×289cm
1649년 입수

파올로 베로네세(와 조수들)

예수와 사마리아 여인 1585~1586년

배경에 작게 보이는 세 여인은 느슨하고 아주 가벼운 붓질로 그려졌다. 하지만 그림의 평온하고 기품 있는 리듬을 강조한다. 예수와 사마리아 여인이 만나는 순간은 특이한 빛으로 둘러싸여 있다. 이러한 빛으로 인해 풍경은 해질 무렵의 매혹적인 대기 속으로 빠져든다.

구약성경과 신약성경의 이야기를 주제로 그린 장식연작 중 한 점이다. 연작에 속하는 10점의 그림들은 공통적으로 낮은 시점으로 그려졌다. 이 사실로 미루어 보아 이 그림들은 높은 곳에 걸려 있었던 것 같다. 10점의 그림은 현재 빈, 워싱턴, 프라하 미술관에 소장되어 있다. 각각의 제목은 〈롯과 두 딸〉, 〈하갈과 이스마엘〉, 〈엘르아살

과 리브가〉, 〈에스더와 아하슈에로스〉, 〈수산나와 두 노인〉, 〈목자들의 경배〉, 〈이집트에서의 휴식〉, 〈예수와 백부장〉, 〈예수와 사마리아 여인〉, 〈예수와 간음한 여인〉 등이다. 예수는 우물 옆에 앉아 있다. 사마리아 여인이 우물에서 물을 퍼 올리고 있다. 여인은 몸을 앞쪽으로 살짝 기울였다. 이처럼 섬세한 여인의 자세 덕분에 옷 주름이 풍성하게 부풀어 올랐다. 화려하고 옅은 청색 옷에 내려앉은 은빛과 진주 빛이 우아한 장미색 망토를 부각시킨다. 여인의 몸동작은 예수의 손짓과 잘 어우러진다. 예수는 팔을 앞으로 내밀고 있다. 아마 "이 물을 마시는 사람은 누구라도 다시 목이 마를 것이다. 하지만 내가 주는 물을 마시는 사람은 절대 목마르지 않을 것이다"라는 성경 구절을 나타내는 것으로 보인다.

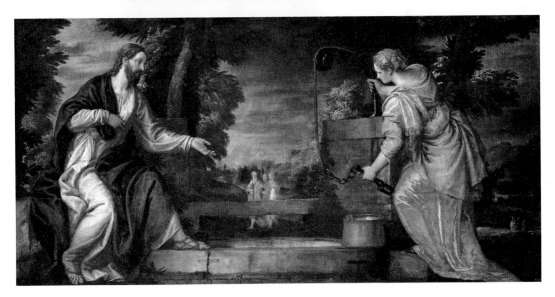

안니발레 카라치(화파)

베누스를 발견한 아도니스 1595년경

캔버스에 유채
217×246cm
1773년부터 암브라스성 컬렉션 소장

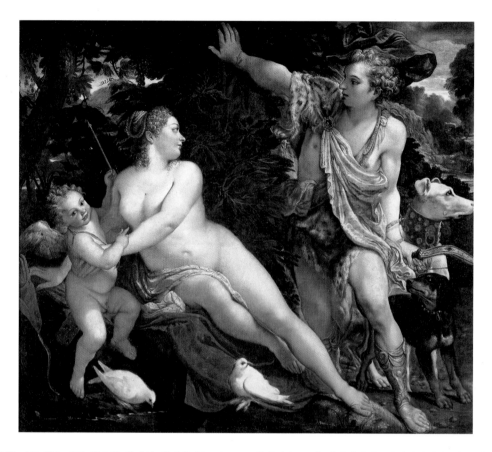

카라치 가문에서 가장 걸출한 화가인 안니발레는 아고스티노(Agostino)와 형제였고 루도비코(Ludovico)의 사촌이었다. 볼로냐 시기에 그린 초기작부터 그는 새로운 것에 대한 남다른 호기심, 색과 드로잉에 대한 재능을 드러냈다. 안니발레는 아고스티노와 루도비코와 함께 볼로냐에서 화가로 첫 발을 내딛었다. 이곳에서 그는 이탈리아 북부에 만연한 마니에리스모에 자극을 받아 뛰어난 장식연작을 제작했다. 1583~1586년에 파르마, 베네치아, 토스카나 지방 등지를 여행했고, 이러한 경험은 이후 그의 예술적 성장의 밑거름이 되었고, 회

화기법을 크게 변화시켰다. 안니발레의 그림은 회화의 고전적인 원칙—실물 스케치—과, 라파엘로, 미켈란젤로, 코레조, 티치아노 같은 거장의 작품을 지향하는 방향으로 돌아갔다. 안니발레와 그를 추종한 화가들의 명작에서 이러한 요소들이 발견된다. 직물과 피부 표현에서 두드러지는 선명한 빛과 색, 그리고 티치아노, 베로네세, 틴토레토의 그림과 비슷한 연극성, 즉 베누스와 젊고 아름다운 아도니스의 만남에서 드러나는 연극성에서 베네토 지방의 영향이 강하게 느껴진다.

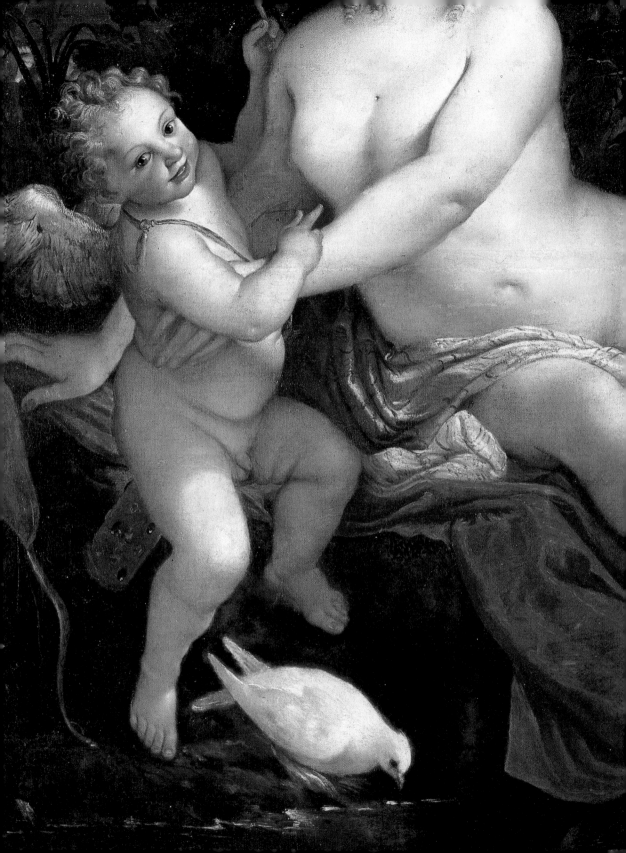

카라바조

로자리오 성모 1606~1607년

캔버스에 유채
364×249cm
1781년 황제 요제프 2세에게 기증됨

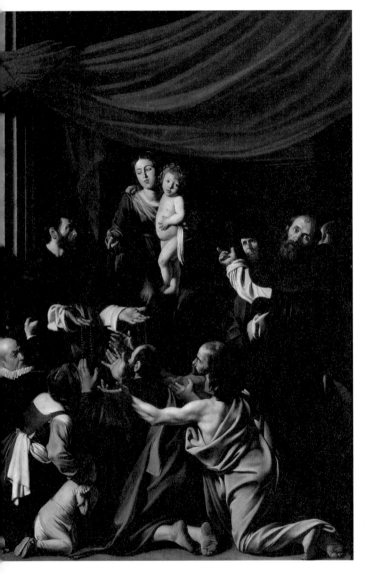

카라바조는 1606년 5월 26일에 로마의 테니스 경기장에서 경쟁자 라누초 토마소니(Ranuccio Tomassoni)와 결투를 하다가 결국 그를 죽였다. 교황령에서 도주하던 중에도 그에게는 좋은 후원자들이 끊이지 않았는데, 특히 루이지 카라파(Luigi Carafa, 아스카니오 추기경의 누이였던 조반나 콜로나와 몬드라고네 공작의 아들)는 자신의 집에 그를 숨겨주었다. 카라파는 로자리오 성모에게 헌정된 가족예배당에 걸기 위해 이 멋진 그림을 카라바조에게 주문했다. 하지만 완성된 그림은 가족예배당에 단 한 번도 걸리지 않았고, 1607년에 플랑드르 화가 루이스 팽송(Louis Finson)에게 400두캇의 가격에 팔리고 말았다. 카라바조의 그림 다수가 격에 맞지 않거나 주제가 신학적으로 적절치 못하다는 이유로 제단에서 철거된 것은 사실이지만, 이 그림은 마리아에게 탄원을 하는 남자의 더러운 발을 빼면 모든 것이 순수하며 성스럽다. 이 장면은 연극적으로 구성되었다. 붉고 풍성한 커튼 아래, 로자리오를 든 성 도미니크와 오른쪽의 순교성인 베드로의 눈앞에 성모마리아와 아기예수가 나타났지만, 도미니크 성인 앞에 무릎을 꿇은 가난한 사람들에게는 이러한 기적이 보이지 않는다.

왼쪽의 광원에서 나오는 빛이 성모자를 환하게 밝히고 있다. 카라바조 미학의 가장 중요한 특징은 박진감 넘치는 표현이다. 실물초상처럼 보이는 주인공들은 평범한 사람들과 삶을 함께 하는 듯 보인다.

도미니크회 수도사인 순교 성인 베드로는 머리에 검이 박힌 모습으로 종종 그려졌다. 이단에 대한 투쟁으로 유명한 그는 재산을 몰수당한 카타리파 추종자에게 암살당했다. 전설상에서는 그가 사도신경을 피를 흘리며 옮겨 쓰다가, 혹은 암송하다가 죽었다고 전해진다.

가난한 사람들의 복잡하게 얽힌 손이 로자리오를 든 성 도미니크에게 청원을 하고 있다. 빛이 이처럼 소란스럽지만 감동적인 모습을 그려내고 있다. 형태를 분명하게 해주는 빛은 단순히 사실적인 의미를 넘어 감동을 주는 요소가 되었다.

4대륙 1614~1615년

캔버스에 유채
209×284cm
1685년 프라하의 재산목록에 기록됨

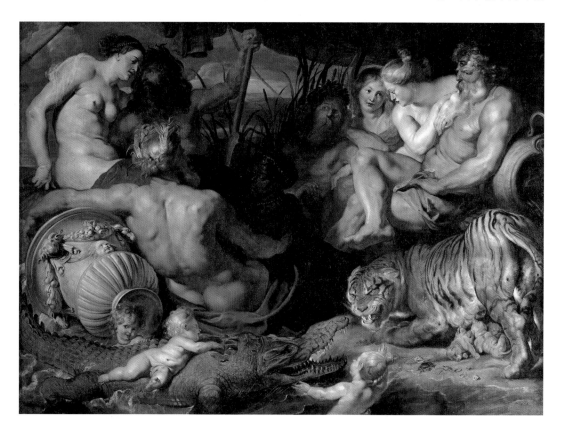

〈4대륙〉은 각 대륙에서 제일 중요한 강과 관련된 신과 짝을 이루는 여성들이 함께 그려졌다. 왼쪽 상단의 유럽은 도나우 강의 신과, 오른쪽에 아시아는 갠지스 강의 신과 호랑이가 함께 있다. 중앙의 아프리카는 옆에 누워 있는 나일 강의 신에 안긴 흑인여성으로 의인화되었고, 후경의 신생대륙 아메리카는 머리를 풀어헤친 여성으로 묘사되었고, 그녀에게 아마존 강의 신이 기대고 있다. 1603년 체사레 리파(Cesare Ripa)가 쓴 『이코놀로지아』에 나오는 것과 달리, 이 그림에서 유럽은 옷을 입고 있지 않다. 퐁텐블로의 프리마티초의 그림에서 강의 신의 선례를 찾을 수 있는 한편, 호랑이는 루벤스가 펜으로 스케치를 남겨 둔 파도바의 청동(런던 빅토리아 앨버트 박물관 소장)에서 베낀 것이다. 루벤스는 형태구축 그리고 베네토 미술에 대한 지식에서 유래한 색을 조절하는 탁월한 능력으로 이탈리아에서의 경험을 깊이 흡수했음을 입증했다. 인물들의 만질 수 있는 듯한 느낌은 활력이 넘치는 선과 매우 사실적으로 묘사된 피부와 근육에서 나온다.

아프리카를 흑인여성으로 나타낸 루벤스의 선택은 지구가 태양 주위를 돈다는 코페르니쿠스(Nicolaus Copernicus)의 획기적인 이론과 관련이 있다. 즉 인간을 포함해 우주의 모든 개체는 그 자체로 가치와 아름다움을 갖고 있다는 것이다.

기독교사상과 교회조직의 요람인 유럽은 늙은 도나우 강의 신과 함께 있다. 루벤스는 이들을 머리에 작은 왕관을 쓴 여인과 악기를 든 남자로 묘사했는데, 이는 유럽이 다양한 예술형식이 기원한 곳임을 암시한다.

악어와 호랑이는 각각 아메리카와 아시아를 상징한다. 루벤스의 가장 혁신적인 기법 중 하나는 모델을 드로잉하지 않고 바로 유화물감으로 그린 것이다. 이렇게 하면 색채, 빛의 작용, 형태 표현 등을 동시에 결정할 수 있다.

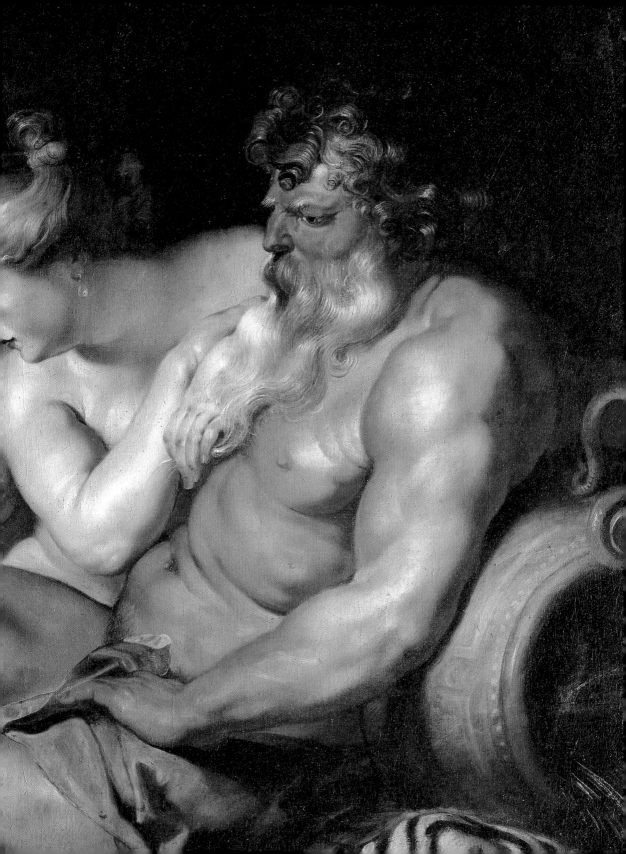

피테르 파울 루벤스

성모승천 1614년경

패널에 유채
458×297cm
1776년 안트베르펜의 예수회 교회에서 입수

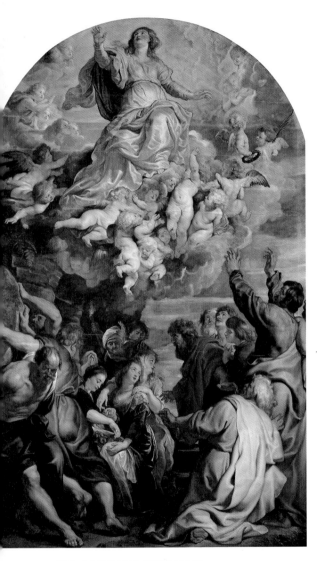

세상을 떠난 지 3일 만에 마리아의 몸과 영혼은 천사들에 의해 승천했다. 마리아를 지탱하고 있는 푸토를 보면, 루벤스가 수년 전에 트레비소 대성당에 있는 포르데노네 (Pordenone)의 프레스코를 복제했던 그림이 떠오른다.

이 거대한 그림은 원래 안트베르펜 예수회 교회의 마리아 예배당에 있었던 것이다. 1614년경에 제작된 이 제단화는 주문을 받았지만 나중에 취소되었던 것이다. 루벤스는 예수회 교회의 천장 장식을 기획하면서 39점의 유화물감 스케치와 함께 이 그림을 제출했다. 나머지 그림들은 안톤 판 다이크의 감독 하에 제자들이 그렸던 것으로 보인다. 사실, 이 작품의 상당부분이 조수들의 손을 거쳤는데, 무엇보다도 중요하지 않은 부분에서 드러난다. 루벤스는 매우 역동적이고 웅장한 구성에 생명력을 불어넣었다. 이제 그는 종교적이거나 세속적인 어떤 주제라도, 동적이고 복잡한 주제나 보다 정적인 주제에 상관없이 자유자재로 그릴 수 있었다. 화려한 〈성모승천〉은 마리아와 성인숭배에 관련해 교황청을 만족시켰다. 예수회는 이미 종교개혁의 물결이 휩쓸고 간 네덜란드 등지에서 루터교 신앙의 확산

을 저지하려고 노력했고, 마리아와 성인 숭배를 장려했다. 예수회 교회는 1718년 화재로 소실되었고, 경이로운 내부 장식 중에서 이 놀라운 걸작과 섬세한 스케치만 남아 있다.

캔버스에 유채
106.5×143.5cm
1720년부터 컬렉션 소장

구에르치노

돌아온 탕자 1619년

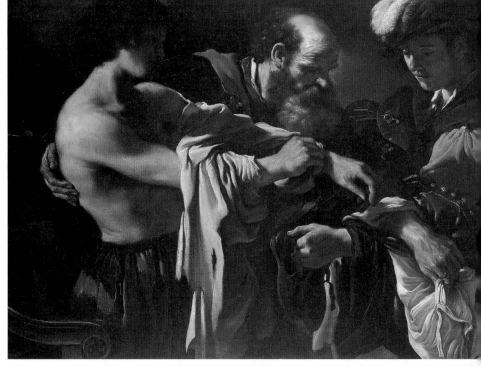

괴테가 『이탈리아 여행』에서 구에르치노에 관해 언급한 구절은 그림 속의 늙은 아버지의 얼굴에 대해 말하는 듯하다. "고결하고 건강하며 상스럽지 않은 화가. 그의 작품은 도덕적으로 고상하며, 평온하고 자유로운 동시에 장엄하다."

구에르치노가 페라라에 머무르면서 야코포 세라 추기경의 주문을 받아 제작한 그림이다. 이 그림은 복음서의 우화에서 주제를 끌어왔다. 이야기는 두 형제 중에서 동생이 아버지에게 자신의 몫의 재산을 받아 집을 나가면서 시작된다. 동생은 유산을 탕진하고 빈털터리가 되었고, 늙은 아버지에게 받을 모욕에 후회를 하면서 집으로 돌아왔다. 아버지는 오히려 기뻐하며 아들을 환영했다. 구에르치노는 회개와 용서를 상징하는 이 우화를 카라바조의 작품과 매우 유사한 구성으로 묘사했다. 특히 빛은 내부 장면의 구성요

소가 되었다. 아버지와 두 아들의 손이 교차되면서 마치 한 몸인 것처럼 인물들을 결속시킨다. 구에르치노는 볼로냐에서 만난 루도비코 카라치(Ludorico Carracci)에게 인물과 배경을 자연스럽고 사실적으로 묘사하면서도 생기와 활달함을 어떻게 유지할 수 있는지에 대해 설명했다. 이 매력적인 장면에서 이러한 시각적 지평의 확장을 경험할 수 있다. 탕자의 낡은 옷과 새 옷에 흡수된 빛은 다시 인물들의 과묵한 얼굴, 특히 늙은 아버지의 얼굴을 비춘다.

귀도 레니

예수세례 1623년

캔버스에 유채
263.5×186.5cm
1649년 입수

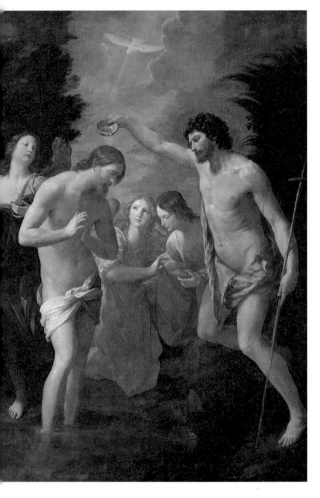

레니는 세례자 요한이 얕은 그릇으로 예수의 머리에 물을 붓는 순간을 성경에 충실하게 묘사했다. 성경에 따르면, "세례를 받은 예수는 바로 강에서 나왔다. 그러자 하늘이 열리고 성령의 비둘기가 하늘에서 내려오는 것을 보았다."

귀도 레니는 조반 바티스타 아구키(Giovan Battista Agucchi)가 "단 하나의 주제에서 봤던 것을 모방하는 데 만족하지 않고 여러 주제에 흩어져 있는 아름다움을 모았고, 예민한 판단력으로 하나로 합쳐 그런 것이 아니라 그래야 하는 것으로 만들었던" 사람으로 묘사한 화가 중 한 명이다. 귀도 레니는 카라치의 미술학교에서 처음 회화에 입문했다. 그러나 곧 안니발레 카라치의 기법을 버리고, 카라바조식의 회화적 긴장과 매우 감상적인 색조로 표현된 사실주의의 극적인 힘을 채택했다. 이러한 경향은 현재 볼로냐 미술관에 소장 중인 유명한 〈유아학살〉에서 잘 드러난다. 이후 그는 훨씬 더 심오한 방식으로 고대세계를 탐구했다. 로마에 자주 머물렀던 레니는 이상적인 미에 대해 일종의 향수를 점차 드러냈고, 이는 〈예수세례〉 같은 종교적

주제의 그림에서 부활했다. 르네상스에 매료된 화가는 이 그림에서 다양한 회화기법을 실험하면서, 인물의 움직임으로 매혹적인 음악을 창조했다. 이를테면 예수의 연약한 몸과 세례자 요한의 남성적이고 성숙한 모습은 대조적인 두 선율의 결합처럼 보인다. 또 이들이 교환하는 시선은 중앙에서 시중을 드는 두 천사에게서 아주 부드러운 메아리로 돌아온다.

패널에 유채
147×209cm
레오폴트 빌헬름 대공의 컬렉션

피테르 파울 루벤스

폭풍 1624년경

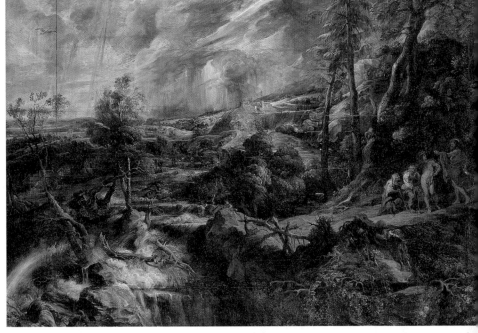

제우스는 폭풍이 몰고 온 죽음의 무대에서 찬란하게 빛나는 무지개를 손으로 가리키고 있다. 풍경을 그리는 데 사용된 기법은 환상적이지만 거의 알려지지 않은 것이다. 후대의 화가들은 이러한 풍경 묘사가 매우 낭만적이라고 생각했다.

관람자의 마음을 사로잡는 풍경화의 전형적인 예는 티치아노, 틴토레토, 브릴(Paul Brill), 엘스하이머(Adam Elsheimer)부터 루벤스까지 거슬러 올라간다. 아담 스헬터(Adam Schelte)가 오비디우스의 『변신이야기』의 시구(I, 240~243)를 넣어 판화로 제작한 이 그림은 안트베르펜의 한 수집가의 아들에게 헌정되었고, '팔레몬과 바우키스가 있는 풍경'이라고도 알려진 작품이다. 그림 오른쪽에는 순례자 둘을 오두막에 묵게 해준 노부부 팔레몬과 바우키스가 있다. 사실 순례자는 변장한 제우스와 헤르메스였다. 이들이 환대에 감사하면서 노부부를 언덕으로 데려가자 대홍수가 이 지역을 삼켰고, 신전으로

변한 그들의 오두막만 무사했다고 오비디우스는 전하고 있다. 이 그림에서 플랑드르 풍경의 모든 세세한 부분이 시적이며 극적인 힘을 가진 이미지로 변했다. 폭풍의 위력이 배경에 보이는 집과 나무와 동물(물줄기에 갇혀 꼼짝하지 못하는 소), 그리고 사람(그림 왼쪽 끝에 그려진 엄마와 아이)을 삼킨다. 루벤스는 폭풍이 지나간 직후, 즉 파괴 이후의 고요함을 그렸다. 루벤스의 그림은 오비디우스의 시구로 이어진다. 팔레몬과 바우키스의 이야기는 인간이 올바른 행위를 통해 자연을 지배하는 신의 권능과 화해할 수 있는 가능성을 암시한다.

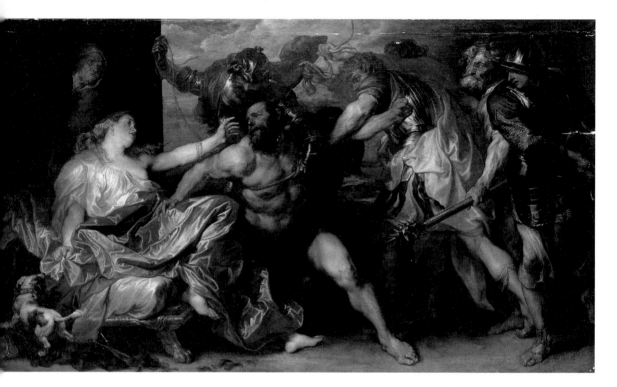

안트베르펜 출신의 판 다이크는 이탈리아에서 7여 년간의 체류를 마치고 고향으로 돌아와 바로 이 거대한 그림을 완성했다. 그는 이 당시 베네치아 회화, 틴토레토, 베로네세, 그리고 특히 티치아노의 그림에 관심이 많았다. 이탈리아 거장들의 그림의 스케치 모음집이었던 판 다이크의 '이탈리아 수첩'(채스워스의 데본셔 컬렉션 소장)에 있는 상당수의 스케치가 티치아노의 그림이었다. J. M. 홉스테드(Justus Muller Hofstede, 독일의 미술사학자_역자)는 "절제되고 친밀한 티치아노 그림의 영향을 받아, 안트베르펜 시기에 보이던 사나움과 극적인 특성은 다양한 감정이 표현된 그림으로 변했다"라고 평가했다. 어쨌든 이탈리아 여행으로 판 다이크는 이상적인 스승이었던 루벤스에게서 점차 멀어졌다. 사실 주제에 관한 아이디어는 루벤스의 드로잉에서 나왔을 가능성이 있지만, 애절한 감정표현은 전적으로 개인적인 것이다. 판 다이크는 이 그림에서 이스라엘의 판관이었던 삼손과 필리스티아인들의 싸움보다는, 삼손과 그의 힘의 비밀을 캐내기 위해 필리스티아인들이 매수한 들릴라와의 관계에 집중했다. 삼손이 끌려가는 순간에 들릴라는 그에게 애정을 드러내는 한편, 다른 한손으로 자신의 행동에 대한 후회와 긴장을 나타내는 제스처로 초조하게 옷을 움켜 쥐고 있다.

강하게 얽힌 팔에서 조형적인 웅장함이 느껴진다. 미켈란젤로와 줄리오 로마노(Giulio Romano), 그리고 고대 조각상의 영향으로 판 다이크가 이탈리아에서 티치아노의 그림을 통해 배운 것이다.

들릴라의 옷 주름은 티치아노의 영향이 두드러지는 부분이다. 특히 화려한 천을 쥐고 있는 들릴라의 손에서 가볍고 섬세한 붓질에 의한 미묘한 명암의 차이가 생생하게 드러난다.

들릴라는 자신의 행동이 비겁했음을 고통스럽게 깨닫고 있다. 삼손을 배신한 직후에도 삼손을 보는 그녀의 눈빛에는 열정이 가득하다. 부부의 정절을 상징하는 왼쪽의 강아지는 들릴라의 내면의 고뇌를 강조한다.

안톤 판 다이크

니콜라스 레니어의 초상 1632~1633년

캔버스에 유채
111.5×86.5cm
영국 찰스 1세 컬렉션 소장, 1649년에 레니어가 구입

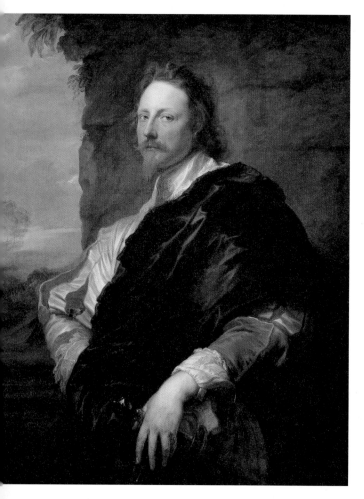

1620~1621년의 첫 영국 방문 이후에, 판 다이크는 1632년 다시 영국으로 갔고 거의 죽기 전까지 그곳에 머물렀다. 그는 궁정의 수석 화가로서 7월 5일에 가톨릭 왕 찰스 1세와 자신의 열렬한 팬이었던 왕비 앙리에타의 초상화를 그렸다고 알려져 있다. 이듬해 4월 20일 찰스 1세는 판 다이크에게 다이아몬드가 박힌 황금 체인을 하사했고 그의 형제였던 테오도르는 왕비의 사제로 임명되었다. 얼마 후, 매년 넉넉한 연금을 받게 된 판 다이크는 1634년에 엘러웨이트에 위치한 '스텐 성'의 일부를 사들이는데, 나중에 스승이었던 파울 루벤스가 이 기쁨의 궁정의 주인이 된다.

다재다능했던 니콜라스 레니어(Nicolas Lanier)는 찰스 1세의 궁정 음악가, 역량 있는 판화가, 회화 전문가로서, 종종 군주를 위해 예술 작품을 제작했다. 왕정복고 이후에는 찰스 2세의 궁정에서 음악가, 가수, 작곡가로 일했다. 스튜어트 왕조의 절대주의는 왕권신수설로 극에 달했고, 판 다이크에게 그림을 주문하는 사람들은 이러한 경향에 발맞춰 내면의 개성보다 자신의 위엄이 외부로 드러나기를 원했다. 그럼에도 불구하고 이 초상화에서는 음악과 예술에 매료된 풍요로운 레니어의 정신세계를 엿볼 수 있다.

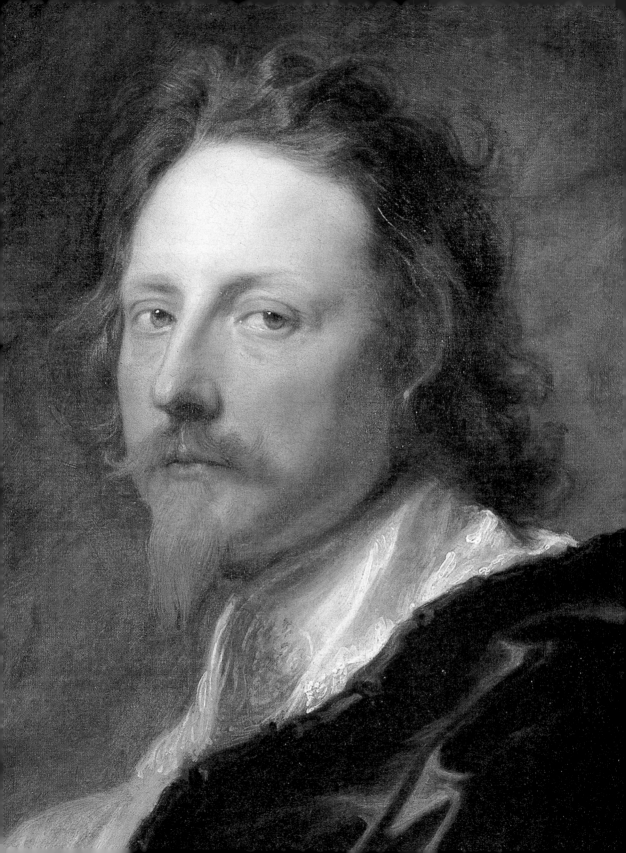

니콜라 푸생

예루살렘을 정복한 티투스 황제의 군대 1638~1639년

캔버스에 유채
147×198.5cm
1835년부터 황실 컬렉션 소장

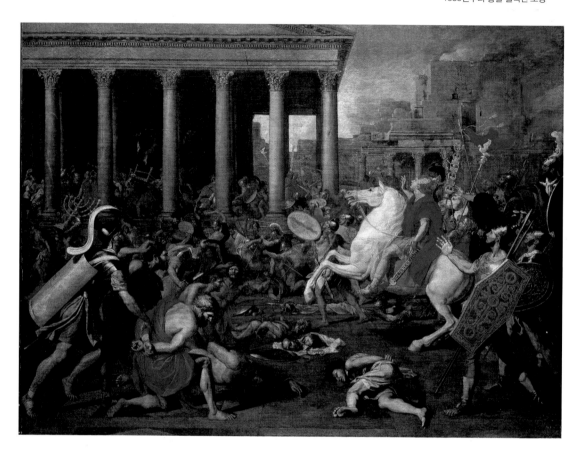

1643년에 니콜라 푸생은 작가 겸 수집가였던 폴 프레아르 드 샹틀루(Paul Fréart de Chantelou)에게 편지를 썼다. "그림 속 완벽한 사물들은 바로 보이는 것이 아니라 시간이 지나 지성과 식견으로 보입니다. 사물들을 잘 평가하기 위해서는 그것들을 잘 그리기 위한 것과 동일한 기준을 이용할 필요가 있습니다." 푸생의 로마시기 첫 작품을 재구성하려면, 푸생이 생계유지를 위해 각각 7스쿠디씩 받고 제작한 전쟁 주제의 그림 석 점, 즉 〈아말렉족에게 승리한 여호수아〉(에르미타슈 미술관), 〈아모리족에게 승리한 여호수아〉(푸슈킨 미술관), 〈미디안족에게 승리한 기드온〉(바티칸 미술관)에서 출발해야 한다.

이 석 점의 그림은 조각 같은 형태와 명암 대비에 관한 탐구와 함께 격분한 신체들을 볼 수 있는 작품이다. 빈에 소장된 이 작품도 앞선 그림들과 마찬가지로 연극적 무대를 배경으로 하고 있다. 로마군대의 공격으로 예루살렘이 끔찍이 파괴되는 현장 뒤로 보이는 건축물은 고전적인 원근법에 따라 구성되었다. 이 그림의 주문자는 프란체스코 바르베리니(Francesco Barberini) 추기경이었다. 그가 당시 바르베르니 궁에 있던 극장의 대단한 활약을 이끌었던 것 같다. 이 극장은 로마의 통속극을 정립하고 베네치아의 연극에도 영향을 미쳤다.

푸생의 상상력은 날카로운 지성적 사고에서 비롯되었다. 그는 이 그림에서 그리스와 로마의 모델이 연상되는 형태를 만들고자 했다. 원근법에 따라 배열된 웅장한 건축물이 탄생했다.

뒤쪽에 평행하게 늘어선 건축물이 만들어내는 원근의 효과는 바르베리니 극장의 혁신적인 무대장식에 영향을 받은 것이다. 높은 명성을 자랑하던 이 극장의 무대장식에는 화가 베르니니와 피에트로 다 코르토나(Pietro da Cortona)가 참여했다.

티투스 황제가 예루살렘으로 돌진하고 있다. 데카르트 사상의 추종자였던 푸생은 그림이 "인간행위의 표현"이라고 주장했다. 이것이 푸생이 역사와 성경 주제를 특별히 좋아했던 이유다. 역사와 성경 주제는 균형의 원칙으로 구성되지만, 그 속에는 보다 극적인 격정이 담겨 있다.

렘브란트

어머니의 초상 1639년

패널에 유채
79.5×61.7cm
1772년 브라티슬라바성에서 미술사 박물관으로 이전

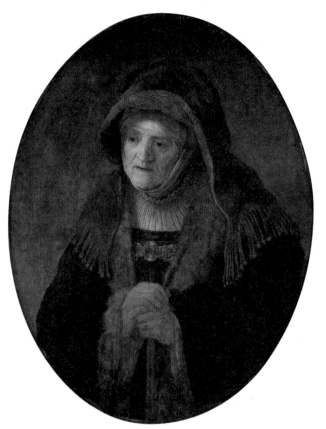

피곤해 보이는 두 눈의 주위는 붉어졌지만 눈에는 여전히 활기가 넘친다. 렘브란트는 눈을 아주 정성스럽게 그렸다. 임파스토는 어두운 부분에 비해 밝은 부분에서 더 농밀하며, 밝은 색이 더 많은 빛을 끌어온다. 노파의 얼굴은 이러한 임파스토와 작은 붓질로 그려졌다.

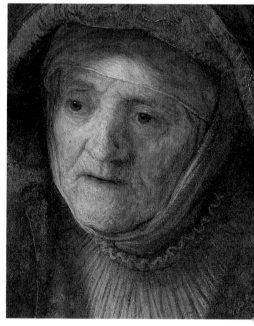

빵집 주인의 딸이었던 렘브란트의 어머니 코르넬리아 판 사윗브루크(Cornelia van Suydtbroeck)는 1589년 제분업자 하르멘 헤리츠존 판 레인(Harmen Geeritzoon van Rijn)과 결혼해 여덟 명의 자녀를 낳았다. 어머니가 세상을 떠나기 1년 전에 제작된 이 작품은 키아로스쿠로와 색으로 감정적인 효과를 강조한다. 두 손으로 지팡이를 짚고 있는 노파를 보면, 왜 그렇게 많은 사람들이 이 그림을 노년의 상징으로 생각하는지 짐작할 수 있다. 그러나 어떤 이는 이 여인이 성경에 나오는 선지자 안나라고 말한다. 렘브란트가 다른 그림에서도 어머니

를 모델로 선지자 안나를 그렸다는 것이 그 이유였다. 17세기 초반, 유럽 화가들은 다른 화파에 소속되어 있을지라도 객관적이고 사실적인 그림을 목표로 삼고, 전체적인 색과 명암변화 속에서 현실의 색과 빛을 포착하려고 애썼다. 노파는 평온하고 겸손하며 생동감이 넘치게 그려졌다. 이는 큰 감동으로 다가오며 젊은 시절의 괴테도 사로잡았다. 렘브란트는 종종 전경에 인물을 크게 배치해, 마치 옆에서 보고 있는 느낌을 주었다. 일반적으로 그의 그림은 인물을 모방하고 '아름답지 않은 것'(이 초상화에서는 노년) 이상으로 나아간다.

패널에 유채
123×163cm
레오폴트 빌헬름 대공이 주문
1685년의 프라하의 재산목록

소(小) 다비트 테니르스

자신의 갤러리에 있는 레오폴트 빌헬름 대공 1651년경

갤러리 안에 걸린 작품들은 네
덜란드에서 인기가 많았던 장
르화들이다. 나무막대를 물고
노는 두 마리의 개 모티프에는
대공을 향한 화가의 충성심을
암시하는 도덕적인 의미가 숨
겨져 있다.

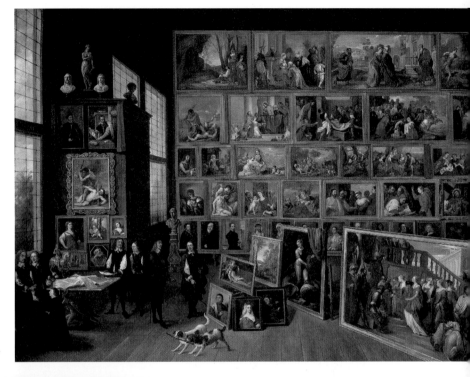

테니르스는 아버지의 작업장에서 오래 미술공부를 했
고 요르단스(Jacob Jordaens), 루벤스, 판 다이크 같은 안
트베르펜의 위대한 화가들의 영향을 많이 받았다. 하지
만 16세기에 유행한 장르화를 심화, 발전시켰던 브뢰헬
의 발자취를 따르기로 결심했다. 훗날 그는 대(大) 얀 브

뤼겔(Jan Bruegel)의 딸과 결혼했고, 루벤스가 결혼식의
증인이 되어주었다. 테니르스는 장르화와 풍경화, 알
레고리 그림과 정물화, 종교화와 초상화를 섭렵했다.
1647년에 그는 네덜란드를 통치했던 레오폴트 빌헬름
대공의 갤러리 관리인으로 임명되었다. 이 그림은 대공
을 위해 제작된 것이다. 이 그림 속, 궁정화가는 갤러리
를 방문한 대공에게 새로 들어온 그림 몇 점을 보여주
고 있다. 이 그림 속에 등장하는 51점 모두 현재 미술사
박물관에 소장되어 있다. 레오폴트 빌헬름 대공은 합스
부르크 왕가에서 가장 중요한 수집가로 손꼽히는 인물
이다. 그는 1648년에 영국 군주제의 폐지로 시장에 나
온 왕과 귀족 소유의 그림을 사들여 어마어마한 규모의
미술컬렉션을 형성했다.

렘브란트

책을 읽는 아들 티튀스의 초상 1655~1657년

캔버스에 유채
70.5×64cm
1720년부터 컬렉션 소장

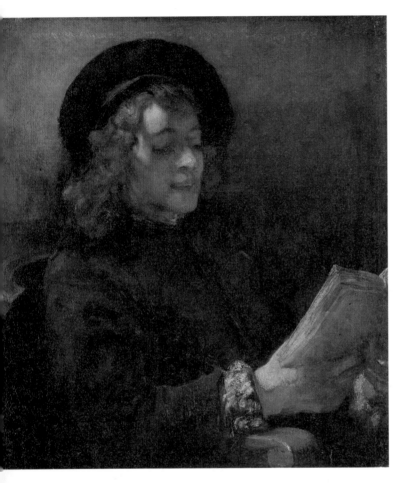

책읽기의 친밀함이 거침없는 붓질로 그려진 책 모티프에 표현되었다. 그림자를 압도하는 빛이 렘브란트의 그림에 상징적 가치를 부여하며, 비할 데 없이 뛰어난 상상력이 그러한 가치를 증대시킨다.

초상화 속의 티튀스(Titus)는 편안하게 앉아 시선을 아래로 두고 책을 읽고 있다. 그의 검소한 옷과 부드러운 머리칼은 렘브란트의 자화상에서 변형된 것이다. 어쩌면 아버지 렘브란트가 편한 옷차림으로 공부를 하던 티튀스를 갑작스럽게 호출해 이 그림의 모델로 세웠을지도 모른다. 아니면 이 그림은 화가가 믿게 만들고 싶던 것일 수 있다. 1641년 렘브란트의 넷째로 태어난 티튀스는 유년기에 살아남은 유일한 아이였다. 렘브란트는 티튀스를 무척 사랑했다. 이 초상화는 렘브란트가 빚을 갚기 위해 집과 재산의 일부를 팔았던 고난의 시기에 그려졌다. 옆모습의 티튀스가 어두운 배경으로부터 서서히 떠오르고 있다. 빛이 그의 입과 이마, 관자놀이와 손목을 비추고 있다. 렘브란트는 1640~1650년대가 인생의 암흑기(아내 사스키아는 아들 티튀스를 낳고 1년 후 결핵으로 생을 마감했다)였음에도 불구하고 테크닉과 창조적 힘이 최고조에 달했다.

패널에 유채
66×53cm
1942년 입수

렘브란트

자화상 1657년경

이 그림은 작다. 그렇지만 렘브란트의 가장 중요한 자화상 중 하나로 손꼽히는 작품이다. 1650년경, 빌헬름 2세의 국내정책과 영국과의 전쟁에 따른 네덜란드의 경기침체로 렘브란트는 물론이고 그의 우수한 고객이자 채권자였던 부유한 상인들도 타격을 받았다. 렘브란트는 어쩔 수 없이 동산과 부동산, 그리고 자신이 수집한 미술품을 경매에 내놓았다. 최소한 363점에 이르는 미술품에는 자신의 그림을 비롯해 로마 시대 골동품, 이국적인 의복, 동방의 무기, 기타 기괴한 물품 등이 있었다. 모두 렘브란트의 환상을 자극했던 것이었

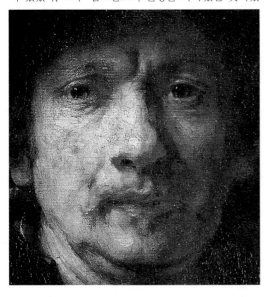

다. 초기의 사치스러운 의복을 입은 자화상과 달리, 여기서는 수수한 밤색 작업복과 적색 상의를 입었다. 의복의 색이 위엄이 느껴지는 화가의 얼굴에 비친다. 짙은 붓질이 만들어낸 부드러운 갈색 곱슬머리가 얼굴을 감싸고 있다. 렘브란트는 테크닉을 자유자재로 구사—빛을 담뿍 머금은 강렬한 붓질로 몸을 그렸다—하는 한편 섬세한 내면 성찰 능력이 있음을 증명해 보였다.

렘브란트에게는 진짜 얼굴 생김새가 상상과 마찬가지로 중요했다. 자화상을 그리고 있던 때에 그는 진실이라고 느꼈기 때문에 호적상 나이와 상관없이 실제보다 더 나이든 모습으로 자신을 그렸다.

디에고 벨라스케스

파란 드레스를 입은 마르게리타 테레사 공주 1659년

캔버스에 유채
127×107cm
1659년 빈 궁정에 선물로 보냄

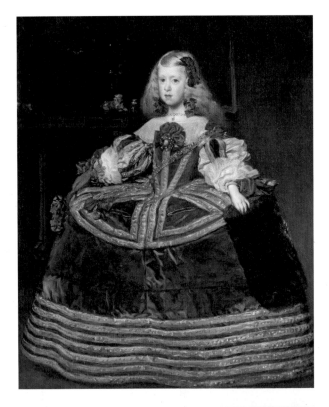

벨라스케스가 황제에게 선물로 보낸 일련의 초상화는 스페인과 오스트리아 합스부르크 왕가의 친밀한 관계에서 비롯되었다. 벨라스케스는 1654년 겨우 세 살에 불과했던 마르게리타 테레사(Margherita Teresa, 펠리페 4세와 마리아나 왕비의 딸) 공주의 초상화를 처음으로 그렸다. 이 작품은 벨라스케가 죽기 1년 전에 공주의 미래 남편인 오스트리아의 황제에게 보내기 위해 그린 것이다. 그러나 미완성으로 남겨졌고 제자 겸 사위인 후안 바우티스타 델 마소(Juan Baptista del Mazo)가 완성했다. 마르게리타 공주가 입은 파란 벨벳과 실크 치마가 그림을 압도하고 있다. 빛과 색의 터치로 무거운 드레스, 밍크스톨, 머리장식, 엷게 화장한 얼굴, 합스부르크 왕족의 얼굴형을 빛나게 한 화가의 테크닉은 경이로울 지경이다. 공주의 피부는 단순한 배경의 갈색과 섬세하게 대비된다. 마르케리타는 펠리페 프로스페로의 누나였다. 벨라스케스는 펠리페 4세의 궁정 사람들의 초상화를 많이 그렸는데, 왕족과 귀족은 물론이고 궁정의 축제에서 분위기를 띄우던 난쟁이마저 그의 모델이 되었다.

대상의 밀도가 강조되고 색의 면들이 영리하게 병치되면서, 밍크스톨을 잡은 공주의 손이 물질적으로 지각되는 듯한 느낌을 받는다. 벨라스케스의 놀라운 기교가 드러나는 부분이다.

캔버스에 유채
128.5×99.5cm
1659년 빈 궁정에 선물로 보냄

디에고 벨라스케스

펠리페 프로스페로 왕자 1659년

1659년 빈으로 보내졌던 초상화다. 옆에 있는 〈파란
드레스를 입은 마르게리타 테레사 공주〉와 한 쌍이었
던 것으로 보인다. 펠리페 4세와 그의 조카였던 마리아
나가 결혼하고 왕위를 이을 펠리페 프로스페로(Philip
Prospro) 왕자가 태어났다. 이 초상화는 왕자가 겨우 두
살이었을 때 그려진 것이다. 얼마 후인 1661년에 왕자
는 세상을 떠났다. 그림 속, 병약했던 왕자는 조그만
방울과 행운을 가져다주는 부적이 달린 거추장스러운
옷을 입고 있다. 그것들이 불운으로부터 그를 전혀 지
켜주지 못했지만 말이다. 왕자는 벨라스케스가 반짝
이는 은색 인타르시아라고 말했던 붉은색 옷 위에 흰
색 덧옷을 걸쳤다. 섬세한 붓질이 옷의 가벼움을 부각
시킨다. 왕자는 강아지가 앉아 있는 붉은색 벨벳 의자

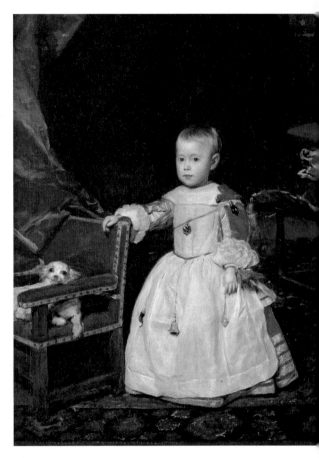

를 손으로 잡았다. 이 자세는 스페인 궁정의 다른 수많
은 초상화의 특징이다. 엷은 빛이 왕자의 얼굴에 서린
우울함을 강조하고 임박한 불운을 예고하고 있다. 마
치 왕자를 기다리는 죽음뿐 아니라 화가 경력의 종말
을 앞둔 벨라스케스의 죽음도 애도하는 것처럼 왕자의
모습은 온통 흰색으로 채워졌다. 이 초상화는 벨라스
케스의 숙련된 테크닉과 완전한 회화적 성숙을 뚜렷이
보여주지만, 다른 한편으로 감정과 마음상태와 불안감
이 고통스럽게 드러나는 매우 드문 예라고 할 수 있다.

강아지가 벨벳 의자의
팔걸이에 머리를 올리
고 있다. 사랑스럽지만
상당히 풍자적으로 표
현되었다. 주인 옆에서
아주 편안하게 앉아 있
는 강아지의 모습은 짧
은 흰색의 붓질로 완성
되었다. 이러한 붓질은
훗날 인상주의 기법에
영향을 미치게 된다.

귀도 카냐치

클레오파트라의 자살 1659~1661년

캔버스에 유채
140×159.5cm
레오폴트 빌헬름 대공 컬렉션

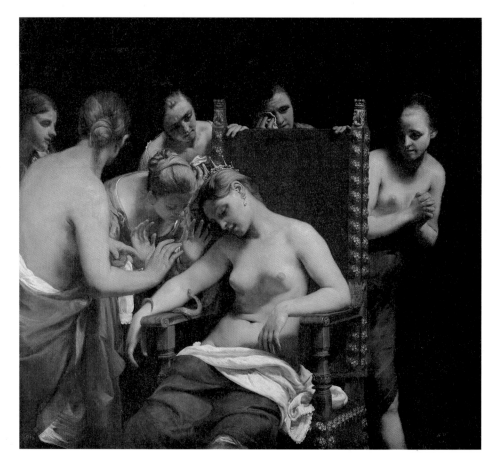

카냐치는 귀도 레니와 함께 베네치아와 볼로냐를 오가며 일한 후, 1658년 레오폴트 1세의 부름을 받고 빈으로 가서 평생을 살았다. 이 작품은 독사에 물려 자살한 클레오파트라의 죽음에 관한 이야기를 그린 것이다. 이 주제는 수백 년 동안 작가, 음악가, 화가 등에게 영감을 주었다. 강력한 관능성이 숨겨진 이 그림은 아주 매력적이다. 이 그림에서 레니에게 배웠을 카라바조식의 빛과 베네치아의 색채중심주의는 우수어린 고전적 분위기에 자리를 내주었다. 카냐치는 아름답고 관능적인 클레오파트라를 전통대로 묘사했다. 클레오파트라는 안토니우스를 물리치고 이집트를 차지한 옥타비아누스에게 굴복하지 않고 자살을 택한 이집트의 여왕이었다. 색—푸른색, 붉은색, 흰색—의 특성은 화가가 베네치아에서 얻은 경험의 영향이다. 빛은 울고 있는 여자노예들의 고통스러운 얼굴을 비추고 있다. 클레오파트라 뒤에서 울면서 얼굴을 내민 여자처럼 무질서하지만 사실적인 구성에서 카냐치의 불안정한 기질이 감지된다.

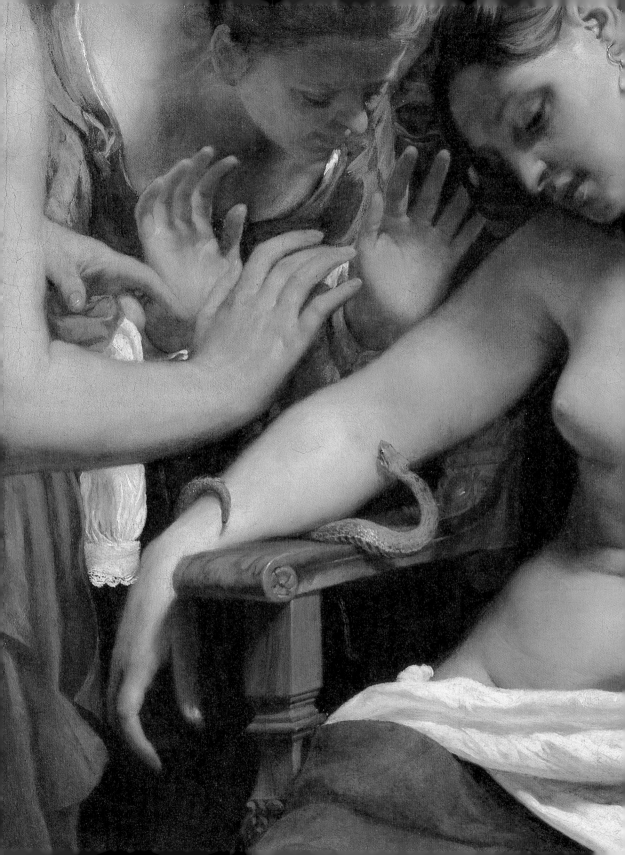

헤라르트 터르 보르흐

사과 깎는 여자 1661년경

패널에 유채
36.3×30.7cm
1780년 구입

성공한 화가의 아들로 태어난 헤라르트 터르 보르흐는 어린 시절부터 격려 속에서 화가로 성장했다. 열다섯 살이 되던 해, 그는 암스테르담에서 3년간 미술공부를 한 다음에 하를렘 화가길드에 들어갔다. 호기심이 왕성한 여행가이기도 했던 그는 유럽에 1년 동안 머물면서 다양한 주문자를 위해 작업했고 주요 예술 중심지를 방문했다. 이 시기에 런던, 로마, 스페인에서 했던 경험으로 그의 예술적 소양은 풍부해졌고, 그림은 점차 독창적이고 자율적으로 변해갔다. 1640년대에 그는 일상의 여러 측면을 깊이 연구하고 묘사하는 장르화에 빠졌다. 당시 부르주아의 가정을 장식했던 장르화에는 단순한 현실의 재현 뒤에 도덕적 교훈이 숨겨져 있었다. 이 그림 속의 여자는 화가의 그림에 자주 등장했던 그의 누이이다. 이 여자와 꼬마숙녀 앞에 있는 탁자에는 사과가 담긴 그릇과 우아하게 매달린 사과껍질 같은 정물이 놓여 있다. 아이의 호기심이 가득한 눈과 여자의 일시적인 무관심에서 포착되듯 그림 전체에는 우울함이 스며들어 있다.

얀 스테인

거꾸로 된 세상 1663년

캔버스에 유채
105×145cm
1780년 구입

오른쪽 하단의 작은 나무판에는 "행운의 시기에 조심하라!"는 문구가 새겨져 있다. 창문 옆의 술 취한 안주인은 주변이 난장판이 된 것을 모른 채 잠이 들었다. 아이들은 찬장을 열고 담배를 피우며, 엄마의 진주목걸이를 가지고 놀고 있다. 우측 상단의 원숭이는 벽시계의 줄을 잡아당기고 오리는 초대받은 사람의 어깨 위에 앉아 있다. 집주인은 매춘부의 유혹에 놀아나고 있고, 매춘부는 관람자에게 눈짓을 보낸다. 천장에 달린 바구니에 든 검과 목발은 행운을 함부로 쓰는 사람에게 닥쳐올 불운을 암시한다. 모든 사람이 각자 하고 싶은 일을 하는 이 그림은 스테인이 위대한 이야기꾼이자, 유리, 동제품, 반들반들한 직물, 모피처럼 다양한 재질을 능숙하게 표현할 줄 아는 화가라는 증거이다. 또한 구겨진 식탁보, 어질러진 더러운 바닥에 흩어진 물건들, 창문을 통해 들어와 인물의 몸과 얼굴에 빛과 그림자를 만드는 빛에서 세부 묘사에 대한 화가의 남다른 감각이 잘 나타난다.

개가 식탁 위의 음식을 먹는다. 스테인의 가족 그림에는 아이들과 마찬가지로 방탕한 어른의 행동을 따라하는 동물들이 늘 함께 나온다. 스테인은 다른 그림에서 "듣는 대로 노래한다"라는 격언을 언급했다.

탐욕과 음란의 상징인 돼지는 "돼지에게 진주를 주지 마라"라는 유명한 속담을 암시한다. 엄마의 보석을 장난감처럼 가지고 노는 아이도 이 속담과 관련되어 있다.

"포도주는 사기꾼이다"라는 속담은 잠든 안주인 혹은 이 부부 모두에게 유익한 말이다. 화가는 한편으로 도덕주의자이고 다른 한편으로 유쾌하고 무례한 관람자의 입장을 취하면서 남자에게만 술에 취한 것을 허락했다.

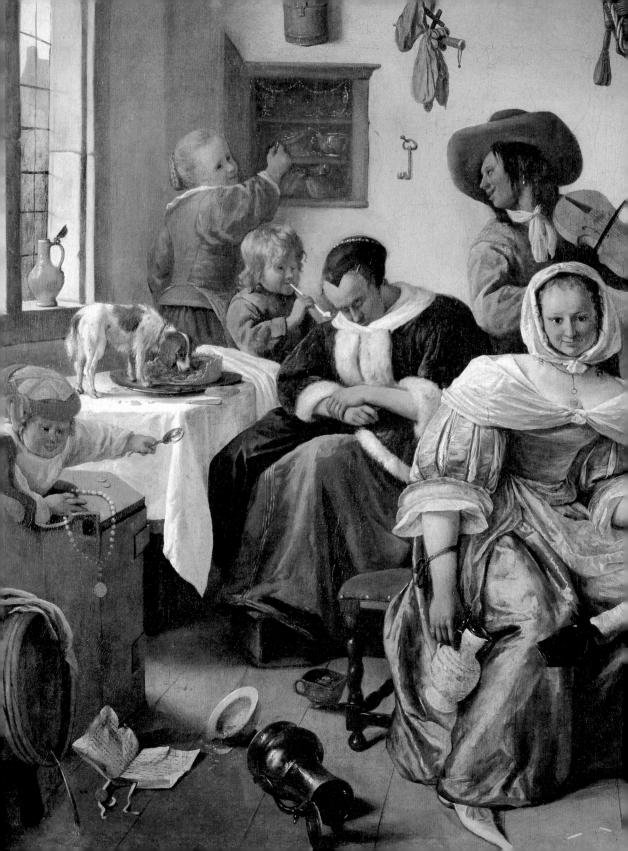

얀 베르메르

회화의 알레고리 1665~1666년

패널에 유채
120×100cm
1946년 입수

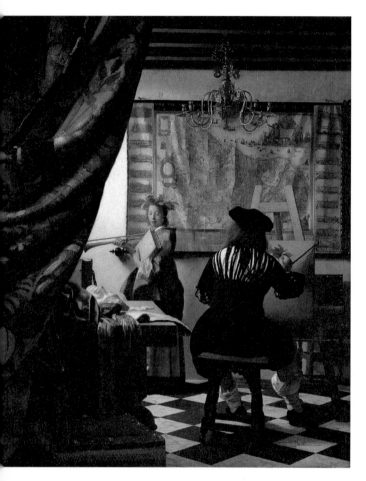

해석하기가 어려운 이 작품은 체사레 리파의 『이코놀로지아』에서 나온 것으로 보인다. 이 책은 1603년 초판이 발행되었고 1644년에 네덜란드어로 번역되었다. 그림 속의 젊은 여자는 월계관을 쓰고, 책과 트럼펫을 손에 들고 있다. 예술적 영감을 관장하는 음악의 뮤즈 클리오다. 혹은 예술로 얻는 명성을 나타내는 것일지도 모른다. 어쨌든 베르메르가 그리고 싶었던 것은 알레고리와 회화, 특히 벽에 걸린 네덜란드 지도가 말해주듯 네덜란드 회화에 대한 찬양이었다. 바닥에 흑백 타일이 사선으로 깔려 있는 모습이 노련한 원근법 기술로 그려졌다. 베르메르는 관객이 작가 뒤에서 공연을 감상하도록 만드는 셰익스피어(William Shakespeare)의 '극중극' 기법을 떠올렸던 것 같다. 커튼이 걷히면서 화가의 작업실에는 빛이 가득하다. 우리의 시선은 가득 채워진 색으로 빛나는 인물들과 특유의 신비함으로 그림을 풍요롭게 해주는 상징적인 세부 묘사에 머문다.

샹들리에는 베르메르의 대단한 기교를 잘 보여주는 디테일이다. 사실 그는 회화에 관해 매우 지성적인 관점을 가지고 있었고, 과학적 연구를 통해 그것을 심화시켰다. 베르메르에게 유화는 빛을 분명한 물질적 흔적으로 구체화하기에 이상적인 매체였다.

이 그림에서는 창문 앞에 서 있는 젊은 여자의 머리장식과 관련된 것을 거의 찾아볼 수 없다. 화가는 등을 돌린 채 모델을 앞에 두고 그림을 그리고 있다. 그리는 데 몰두한 순간이 거의 사진처럼 포착되었다.

조각과 희극과 비극을 상징하는 가면, 그리고 건축연구를 암시하는 듯 보이는 펼쳐진 책은 예술장르 간의 비교를 나타내고자 했던 것 같다. 베르메르는 회화가 가장 우월하다고 생각했다.

잠바티스타 티에폴로

캔버스에 유채
383×182cm
1930년 입수

집정관 루시우스 유니우스 브루투스 죽음 1728~1730년

했던 조반니 돌핀(Giovanni Dolfin)은 1726년에 젊은 화가였던 티에폴로에게 코니스(Cornici, 벽면 상단에 돌출된 장식띠_역주)에 삽입할 10점의 그림을 의뢰했다. "신이 나에게 생명을 허락하신다면, 나는 가문의 명예와 품격을 드높이고 주목받을 가치가 있는 작품을 완성하기 위해… 최고의 화가들에게 그러한 그림을 그리도록 할 것이다." 레닌그라드, 뉴욕, 빈 등지에 분산되어 소장 중인 이 연작은 국가와 가문을 통치하는 데 필요한 시민적이고 영웅적인 도덕적 미덕을 찬

땅바닥에 넘어진 아룬스도 브루투스가 입힌 부상으로 사망한다. 바로크 양식이 이야기 속으로 관람자를 끌어들이는 것을 목표했다면, 티에폴로는 실재와 예술적 창조 간의 일종의 '분리'를 강조했다. 이 이야기는 극적이고 격렬할지라도 현실을 넘어서 순수하고 시선을 사로잡는 순수한 허구가 되었다.

티에폴로는 1720년대 말경에 베네치아 돌핀 가문의 저택의 메인 응접실을 장식하기 위해 10점으로 구성된 연작을 그렸다. 그는 1725~1730년에 돌핀 가문의 주문으로 베네치아의 저택과 디오니시오 돌핀(Dionisio Dolfin)이 관리하던 우디네의 대주교 궁의 장식을 맡았다. 저택장식과 미술에 민감

양한다. 현재 돌핀 가문 저택의 메인 응접실에는 티에폴로의 역작이 하나도 남아 있지 않다. 티에폴로는 집정관 브루투스가 에트루리아의 아룬스와 결투 끝에 사망하는 이야기를 강한 명암대비로 재현했다. 이 주제는 로마인의 용맹을 찬양하고 간접적으로는 베네치아 가문들의 용맹도 암시한다.

캔버스에 유채
129×127cm
1935년 하라흐 백작의 가족이 기증

프란체스코 솔리메나

홀로페르네스의 머리를 들고 있는 유디트 1728~1733년

르네상스 시기에 홀로페르네스의 머리를 든 유디트의 이미지는 삼손과 들릴라 이야기와 비슷해졌다. 솔리메나는 단순히 겸손의 알레고리를 그린 것이 아니라 남자를 불행하게 만드는 여자를 암시한 것으로 보인다.

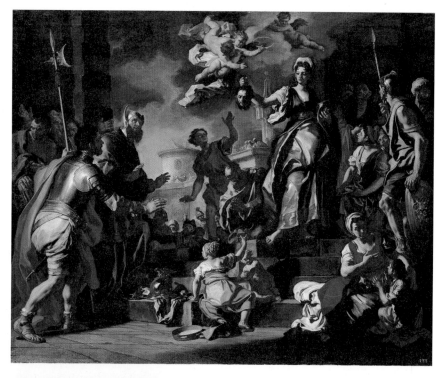

아바테 치치오(Abbate Ciccio)라는 애칭으로도 유명한 프란체스코 솔리메나가 아버지의 작업장에서 그림공부를 하던 때, 나폴리는 오스트리아의 지배를 받고 있었다. 그러나 예술적 관점에서 보면 1707~1734년의 나폴리는 귀족들과 종교 교단의 다량주문 덕분에 번영을 누렸다. 당시 나폴리 화단을 주름잡던 화가는 루카 조르다노(Luca Giordano)였다. 솔리메나는 빛을 머금은 조르다노의 그림에 영향을 받았고, 웅장한 아케이드와 거대한 기둥의 건축물을 반복하면서 색에 관한 지식을 풍부하게 했다. 유디트가 의기양양하게 홀로페르네스의 머리를 보여주는 이 그림에서 건물의 중앙을 비워 배경에 공간감을 주고 계단을 삽입해 관람자가 이 장면에 참여할 수 있도록 유도했다. 그림을 격한 감정이 드러나도록 형상화함으로써 그림의 내용뿐 아니라 그 자체의 생동감을 전해준다. 감동적인 상태와 관람자의 눈을 깜짝 놀라게 하는 활기를 불러일으키려는 것이 화가의 의도였던 것 같다.

카날레토

세관 1738~1740년

캔버스에 유채
46×63.4cm
1918년 입수

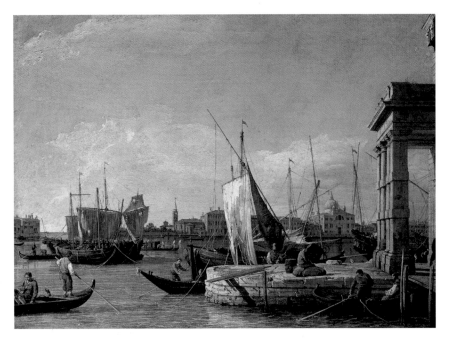

운하와 마주보는 육지에 산 조르조 마조레 교회가 있다. 흰색과 황토색의 작은 붓터치를 통해 밝은 햇빛이 넓게 퍼져 있는 대기가 우리 눈앞에 모습을 드러냈다. 카날레토는 뛰어난 솜씨로 아름다운 건물, 투명한 수면과 하늘을 찬양했다.

이 그림은 1740년에 요제프 벤첼 리히텐슈타인(Joseph Wenceslau Liechtenstein)공이 구입했던 베두타(Veduta, 18세기 베네치아 화파의 도시 풍경을 사실대로 묘사한 그림) 연작 중 하나이다. 카날레토는 선명한 빛과 깊은 공간감, 정확한 원근법, 대기의 완벽한 빛을 마법처럼 그림에 불러냈다. 무엇보다도 살아 움직이는 인물들과 배와 곤돌라 덕분에 이 그림은 활력이 넘치는 가장 매혹적인 베두타의 하나로 자리매김했다. 동시대의 이탈리아 화가들이 실내장식, 스투코(Stucco)와 프레스코(Fresco) 장식 등으로 응접실을 화려한 장소로 변화시키는 놀라운 솜씨로 외국에 잘 알려지는 사이에, 베네치아에서는 외국 방문자들의 수요를 충족시키기 위한 화파가 등장하게 된다. 이 가운데 카날레토는 베네치아의 '베두타'를 찬란한 문화의 중심부로 편입시켰다. 이 그림은 놀랍게도 수평선에 위치한 소실점이 멀리 보이는 저택들과 운

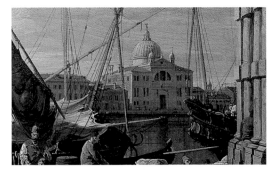

하와 풍경을 먼 곳으로 떠밀지 않고 전경에서 바라보는 사람들 쪽으로 밀어 넣는 것처럼 보인다. 이와 동시에 사물의 윤곽을 흐릿하게 만드는 베네치아의 대기는 빛이 넓게 퍼지게 하며, 이탈리아 여타 지역에 비해 베네치아 화가들이 색을 보다 의식적이고 주의 깊게 사용하도록 가르치는 것처럼 보인다.

캔버스에 유채
135×213cm
황실 컬렉션 소장품

베르나르도 벨로토

벨베데레 궁에서 본 빈 풍경 1759~1761년

벨베데레 하궁에는 사자의 몸에 인간의 머리가 달린 괴물 조각상이 있다. 이 조각상은 힘과 지성의 결합을 상징한다. 기하학적으로 정확한 이미지는 우울한 세련미를 갖춘 인간에 대한 관심과 부합한다.

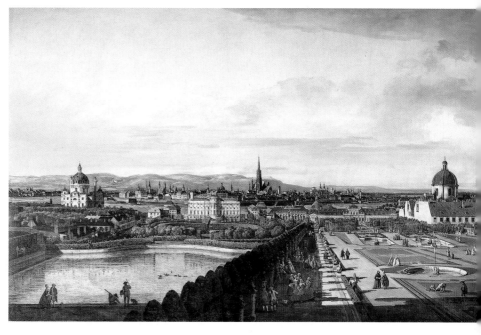

벨로토는 카날레토의 조카이자 제자였다. 이 그림을 비롯한 빈의 풍경 연작을 구성하는 13점은 오스트리아의 여제 마리아 테레지아가 당시 합스부르크 왕가의 수도 빈에 머물고 있던 벨로토에게 주문한 것이다. 이 그림 속, 빈의 풍경은 벨베데레 상궁에서 바라본 것이다. 벨베데레 상궁은 1683년에 쉴레이만 대제가 이끄는 투르크 군대를 물리치고 빈을 포위에서 해방시킨 사보이의 오이겐공을 위해 1720년대에 벨베데레 하궁과 함께 건설된 웅장한 궁전이다. 현실을 충실히 복제하기 위해 베두타 화가들이 자주 사용했던 카메라 옵스쿠라(Camera Obscura)가 동원되지 않았을까 싶을 정도로 묘사된 지형은 매우 정확하다. 벨로토는 원근법적 구성에서 얼마간의 자유를 누렸을 뿐, 건물과 사람, 그림자 등을 자세하게 묘사했다. 왼쪽의 성 카를 교회와 오른쪽의 살레시오 수도원 사이로, 석양이 지는 아름다운 하늘 아래 성 슈테판 성당이 두드러진다. 성당의 앞쪽으로는 벨베데레 하궁과 슈바르첸베르크 궁전이 위치해 있다.

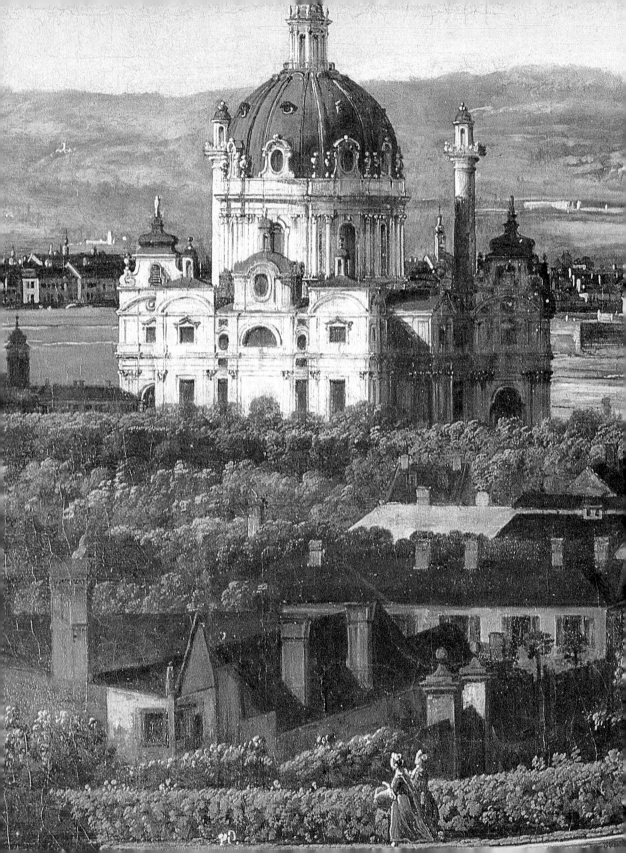

프란체스코 구아르디

캔버스에 유채
122×172cm
1931년 입수

성 자친토의 기적 1763년

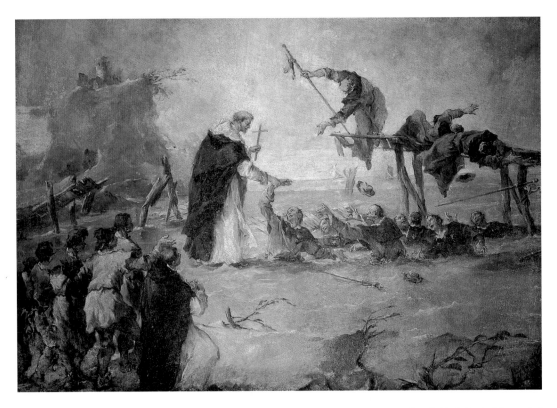

1763년 무라노의 순교자 성 베드로 교회에 있는 성 도메니코 예배당에 걸기 위해 제작된 그림이다. 주제는 슐레지엔 지방에서 태어난 성 자친토가 행한 기적이다. 성 자친토는 드네프르 강의 범람으로 다리가 무너지는 바람에 물에 빠진 수도사 몇 명을 구했다. 형 안토니오의 작업장에서 화가로 성장한 프란체스코는 형과 공동 작업을 하면서 초창기에는 '인물화가'로 이름을 떨쳤다. 구아르디는 형이 사망하고 1년이 지난 1761년에 이미 독립된 화가로 우뚝 섰고, '저명한 화가 카날레토의 수제자'로 유명해지면서 베네치아 화가 중 한 명으로 기록되었다. 스승의 깔끔한 베두타와 대비되는 구아르디의 그림은 거의 인상주의 양식이라고 말해도 무방할 정도로, 분명한 색 얼룩으로 인물과 황폐한 풍경을 묘사한다. 이 그림에서 그는 기록에 대한 관심을 접어두고 시공간을 초월한 비전을 창조했다. 중앙의 사람을 구하는 기적에서 잘 드러나듯, 그 속에서 인물들은 견고함을 잃어버리고 강렬한 빛의 떨림을 얻었다. 하늘과 강물이 팽창해 서로 맞닿으면서 그림은 무한한 느낌을 전달한다. 이는 계몽주의적인 합리성의 위기, 그리고 비이성적인 사조의 출현과 뒤를 잇는 낭만주의의 등장을 의미한다.

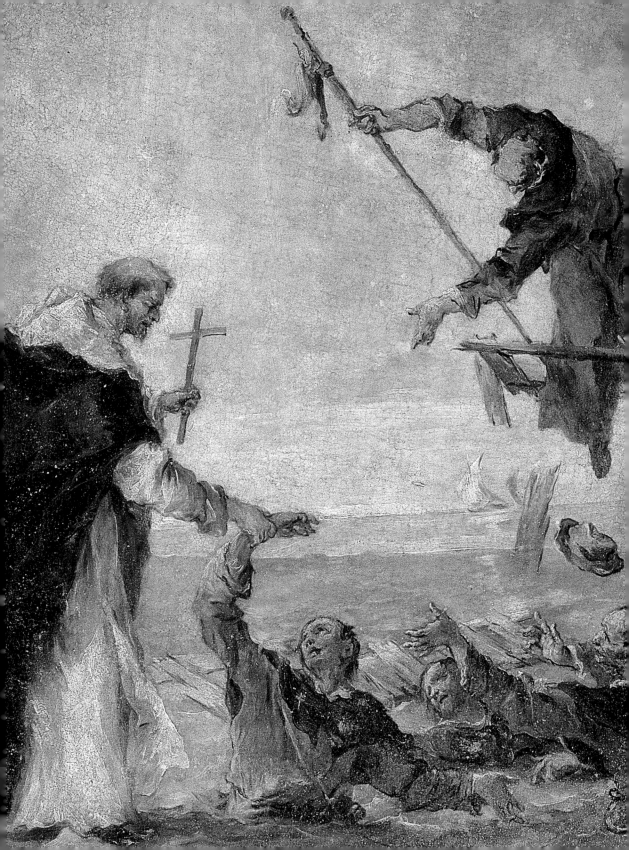

Kunsthistorisches Museum

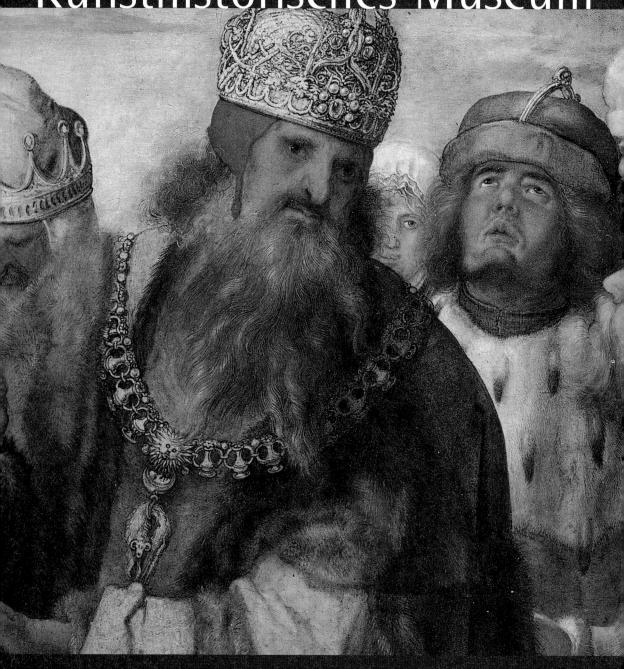

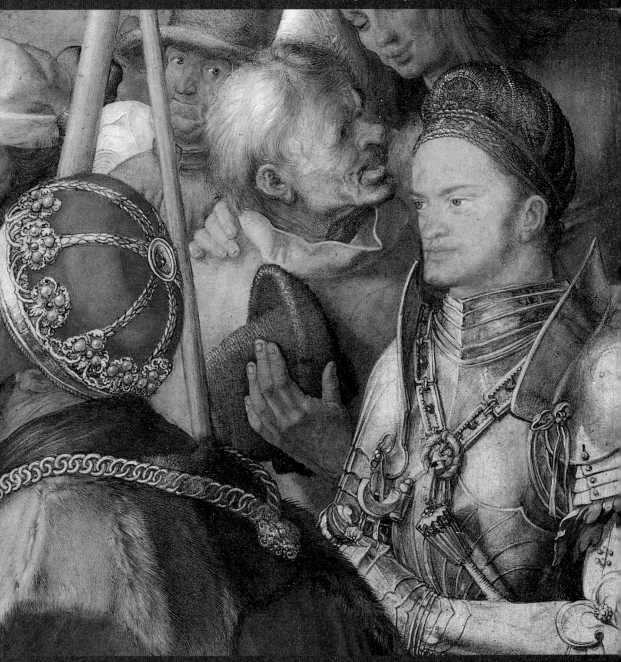

빈 미술사 박물관

Maria Theresien-Platz
A-1010 Wien
Tel : +43 1 52 52 4-0
Fax : +43 1 52 52 45 03
info@khm.at
www.khm.at

개관시간
10~18시(화~일요일)
목요일은 21시까지 개관
화폐전시실은 6시에 폐관

휴관일
월요일
Tel : +43 1 525 24 / 403, 404, 407, 365

교통편
지하철: Westbahnhof(서역)에서
U-Bahn U3선을 타고 Volkstheater역 하차
트램: Sudbahnhof(남역)에서
D선을 타고 Burgring/Kunsthistorisches
Museum역 하차
기타: U2, U3, D, 1, 2, 2A, 57A선

편의시설
오디오가이드
서점
카페테리아
레스토랑

가이드투어
사전 예약 없이 마리아 테레지아 광장에 위치한 박물관 입구에서 신청. 시간별, 주제별로 다양한 가이드투어를 제공하고 있으며, 시각장애가 있는 유아와 청소년을 위한 체험투어도 있다.

(2014년 기준)

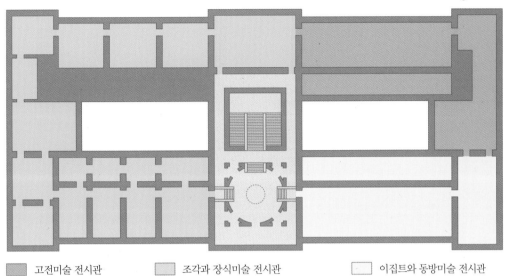

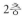 고전미술 전시관 조각과 장식미술 전시관 이집트와 동방미술 전시관

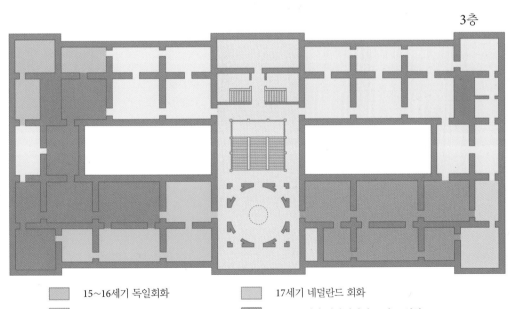

15~16세기 독일회화 17세기 네덜란드 회화

15~16세기 플랑드르 회화 17~18세기 이탈리아와 프랑스 회화

15~16세기 이탈리아 회화 17세기 스페인 회화

17세기 플랑드르 회화

화가 및 작품 색인

Photo Reference

Archivio Mondadori Electa, Milano, su concessione del Ministero per i Beni e le Attività Culturali
© Soprintendenza Speciale per il Polo Museale veneziano
© AKG-Images, Berlino
Archivi Alinari, Firenze
© Archivio Scala Group, Firenze, su concessione del Ministero per i Beni e le Attività Culturali
© David Ball / Corbis / Contrasto
Studio Fotografico Cameraphoto Arte, Venezia
Studio Fotografico Francesco Turio Böhm, Venezia

출판사는 이 책에 사용한 도상 전체에 대한 저작권법을 각각의 경우에 맞게 준수하고 있습니다.